# 设计色彩

主　编　刘　卓　周继光
副主编　何靖泉　赵　阳
参　编　周忠域　原　泉

## DESIGN COLOR

北京理工大学出版社
BEIJING INSTITUTE OF TECHNOLOGY PRESS

## 内 容 提 要

本书为"十四五"职业教育国家规划教材。全书共四个单元：单元一为了解设计色彩，是关于设计色彩的理性认识训练；单元二为色彩表现类别，是关于设计色彩的感性认识训练；单元三为设计色彩基础训练；单元四为设计色彩创意实践，构建了一套符合学生认知规律的课程教学体系。其中，单元三以写实性客观归纳色彩、平面装饰性色彩、解构抽象性色彩、意象联想性色彩、自由创意性色彩 5 个训练任务为主，从各个任务点的观察方法以及构图、构形、构色、绘制步骤等入手，将写生形式引入归纳表现和创意畅想，突破自然形态的描摹，引导学生集中意志、放慢节奏，与色彩融为一体，与 5 个任务点形成不同的对话经历，让学生感受色彩、认识色彩、运用色彩。同时对学生优秀作品进行展示与分析，体现了学生运用色彩表达设计创意的方式和语言。本书编者对高职教育色彩课程进行了积极的探索，总结出了基础课程与专业设计课程有效对接的规律，并通过实际案例的配色训练，引导学生构建自身的色彩体系，掌握配色的技巧并在实践中灵活运用，为设计色彩创意实践奠定基础。

本书可作为高等职业院校艺术设计类相关专业教材，也可作为艺术设计类从业人员的参考用书。

**版权专有　侵权必究**

### 图书在版编目（CIP）数据

设计色彩 / 刘卓，周继光主编 . —北京：北京理工大学出版社，2023.8 重印
ISBN 978-7-5682-6746-5

Ⅰ.①设…　Ⅱ.①刘…②周…　Ⅲ.①色彩学－高等职业教育－教材　Ⅳ.①J063

中国版本图书馆 CIP 数据核字（2019）第 033688 号

---

出版发行 / 北京理工大学出版社有限责任公司

社　　址 / 北京市丰台区四合庄路 6 号院

邮　　编 / 100070

电　　话 / （010）68914775（总编室）
　　　　　（010）82562903（教材售后服务热线）
　　　　　（010）68944723（其他图书服务热线）

网　　址 / http://www.bitpress.com.cn

经　　销 / 全国各地新华书店

印　　刷 / 河北鑫彩博图印刷有限公司

开　　本 / 889 毫米 ×1194 毫米　1/16

印　　张 / 8

字　　数 / 223 千字

版　　次 / 2023 年 8 月第 1 版第 9 次印刷

定　　价 / 59.00 元

责任编辑 / 王美丽
文案编辑 / 孟祥雪
责任校对 / 周瑞红
责任印制 / 边心超

图书出现印装质量问题，请拨打售后服务热线，本社负责调换

# 前言 PREFACE

色彩是艺术类各专业设计的重要核心因素。设计色彩是高职院校艺术类学生必修的专业基础课程，同时也是通往设计专业的桥梁课程，它的培养方向、训练模式、课题表达直接影响环境艺术设计、景观设计、视觉传达设计、服装设计、摄影、工艺美术等专业方向的基础平台建设，能为学生表达设计创意、交流设计方案打下良好基础。

党的二十大报告指出："实践没有止境，理论创新也没有止境。""要把握好新时代中国特色社会主义思想的世界观和方法论，坚持好、运用好贯穿其中的立场观点方法"，"必须坚持自信自立"，"必须坚持守正创新"。在"办好人民满意的教育"方面，"推进教育数字化，建设全民终身学习的学习型社会、学习型大国"。

结合二十大报告的相关精神，本教材经过完善修订之后，主要具有以下特色：

1. 产教融合、校企双元合作开发，体现高职特色、岗位特色

本书融合校企合作案例，通过4个单元、18个任务课题训练，以任务驱动为主线，整合课程内容，突出案例教学、工学结合的职教特征，注重专业实践教学环节，强化实践技能训练，与环境艺术、景观、视觉传达、建筑装饰、服装服饰等专业课程有效对接，让教材成为掌握职业技能、步入工作岗位的必读手册。

2. 重构课程思政元素，丰富育人内涵

将红色文化、传统文化、艺术美德、职业素养融入教材，为教材配套丰富的课程思政类教学案例，如"2022年北京冬奥会会徽设计""中国印刷术的演变历程""神舟十二号太空舱色卡应用"等，使教材具备丰富的育人素材，体现课程思政育人内涵，使学生掌握专业技能、提升职业岗位技术能力的同时，塑造人生观、价值观，提高职业素养。

3. 基于"五位一体"的教学模式进行编写

采用"单元+任务"的形式，优化高职院校艺术类设计色彩课程体系，构建以学生为本的任务引领、案例启发、情景嵌入、现场实践、云端共享"五位一体"的教学模式，实现线上与线下混合式教学。

4. 配套多层次、多形态资源，实现资源实时更新与互动

本书配套学习强国、中国大学MOOC、辽宁省省级精品课平台的在线开放课程。配套资源包括：教学视频+PPT+思政案例资源+动画+拓展视频+训练视频+习题+项目案例资源+优秀作品设计网站资源。上述资源会根据教学时数变化及企业实践情况持续更新，与学生实现实时互动。

在此，衷心感谢大连瑞家装饰工程有限公司、大连宜居装饰工程有限公司、大连尚品装饰工程有限公司、大连徽派建筑装饰工程有限公司、大连万旗传媒有限公司等诸多校企合作单位

提供给我系师生的实践合作项目,感谢各个企业设计师对我系学生的实践指导。特别感谢大连徽派建筑装饰工程有限公司设计师原泉、周忠域在校企合作项目室内设计、墙体手绘等工程中对学生的实践指导,感谢刘巍老师提供的在校学生参赛项目资料。

本书编写分工如下:单元三中的任务 5 由周继光老师编写;单元四中的任务 1 由何靖泉、赵阳老师编写;单元二任务 2、任务 3 中的校企合作项目,由校企合作公司设计师周忠域编写;单元四任务 1 中的校企合作项目,由大连徽派建筑装饰工程有限公司设计师原泉编写。除以上编写分工外,全书其他所有单元和任务由刘卓老师编写。

本书提供配套教学资源包,请关注公众号"建艺通",输入"设计色彩",下载使用。

由于编者水平有限,书中难免有不当或错误之处,恳请各位专家和读者给予指正。

<div style="text-align:right">刘 卓</div>

扫一扫 课时分配方案

# 目录 CONTENTS

## 单元一　了解设计色彩 ……………………001

### 任务1　设计色彩与绘画色彩 …………002
- 1.1　设计色彩与绘画色彩的区别 ……002
- 1.2　色彩表现方式的演变 ……………003

### 任务2　色彩理论基础 …………………006
- 2.1　光色产生原理 ……………………006
- 2.2　三原色 ……………………………008
- 2.3　色彩三属性 ………………………009
- 2.4　色彩生理与心理基础 ……………010

### 任务3　色相环与色立体 ………………012
- 3.1　孟塞尔色相环、色立体 …………012
- 3.2　奥斯特瓦尔德色相环、色立体 …013

### 任务4　绘制色彩工具及其运用 ………014
- 4.1　水粉工具和材料 …………………014
- 4.2　水彩工具和材料 …………………014
- 4.3　马克笔及手绘基本用具 …………014
- 4.4　计算机辅助设计 …………………015
- 4.5　课外延展：学生手绘板作品赏析 ··016

## 单元二　色彩表现类别 ……………………017

### 任务1　民俗色彩 ………………………018
- 1.1　传统"五色体系" …………………018
- 1.2　民俗色彩的表现形式 ……………019
- 1.3　传统建筑色彩 ……………………021
- 1.4　少数民族建筑色彩 ………………023
- 1.5　敦煌壁画 …………………………024

### 任务2　自然色彩 ………………………025
- 2.1　海底世界色彩 ……………………026
- 2.2　动物色彩 …………………………027
- 2.3　植物色彩 …………………………028

### 任务3　写实色彩 ………………………030
- 3.1　国画色彩 …………………………030
- 3.2　油画色彩 …………………………031

### 任务4　装饰色彩 ………………………034
- 4.1　克里姆特 …………………………034
- 4.2　马蒂斯 ……………………………034
- 4.3　凡·高 ……………………………035
- 4.4　毕加索 ……………………………035
- 4.5　高更 ………………………………035

### 任务5　构成色彩 ………………………038
- 5.1　康定斯基 …………………………038
- 5.2　蒙德里安 …………………………038
- 5.3　胡安·米罗 ………………………039
- 5.4　萨尔瓦多·达利 …………………039

## 单元三　设计色彩基础训练 ………………040

### 任务1　写实性客观归纳色彩 …………041
- 1.1　教学内容 …………………………042
- 1.2　观察方法 …………………………042
- 1.3　构图 ………………………………042
- 1.4　构形 ………………………………043
- 1.5　构色 ………………………………043
- 1.6　绘制步骤 …………………………044

### 任务2　平面装饰性色彩 ………………051
- 2.1　平面装饰性色彩的概念 …………051
- 2.2　观察方法 …………………………052
- 2.3　构图 ………………………………053
- 2.4　构形 ………………………………053
- 2.5　构色 ………………………………055
- 2.6　绘制步骤 …………………………056

任务 3　解构抽象性色彩 ……………… 064
　　3.1　教学内容 ……………………… 064
　　3.2　观察方法 ……………………… 065
　　3.3　构图 …………………………… 066
　　3.4　构形 …………………………… 066
　　3.5　构色 …………………………… 067
　　3.6　绘制步骤 ……………………… 067

任务 4　意象联想性色彩 ……………… 074
　　4.1　教学内容 ……………………… 074
　　4.2　观察方法 ……………………… 075
　　4.3　构图 …………………………… 075
　　4.4　构形 …………………………… 075
　　4.5　构色 …………………………… 075
　　4.6　绘制步骤 ……………………… 076

任务 5　自由创意性色彩 ……………… 084
　　5.1　学习方法 ……………………… 084
　　5.2　观察方法 ……………………… 085
　　5.3　构图 …………………………… 085
　　5.4　构形 …………………………… 085
　　5.5　构色 …………………………… 086
　　5.6　绘制步骤 ……………………… 086

**单元四　设计色彩创意实践** ……………… 093

任务 1　设计色彩实践应用规律 ……… 094
　　1.1　色彩的个性与冷暖属性 ……… 094
　　1.2　色彩设计的对比与调和 ……… 096
　　1.3　色彩设计需考虑的其他因素 … 098

任务 2　室内空间设计色彩 …………… 102
　　2.1　客厅设计色彩 ………………… 102
　　2.2　卧室设计色彩 ………………… 104
　　2.3　餐厅设计色彩 ………………… 106
　　2.4　厨房设计色彩 ………………… 107
　　2.5　办公空间设计色彩 …………… 107

任务 3　室外空间设计色彩 …………… 111
　　3.1　园林景观色彩 ………………… 112
　　3.2　室外建筑色彩 ………………… 113

任务 4　视觉传达色彩 ………………… 115
　　4.1　色彩的情感表现 ……………… 115
　　4.2　色彩的心理感受 ……………… 115
　　4.3　广告设计色彩 ………………… 118
　　4.4　产品设计色彩 ………………… 118
　　4.5　服装服饰设计色彩 …………… 119

**参考文献** ……………………………………… 122

UNIT ONE

# 单元一 了解设计色彩

### 学习目标

1. 掌握设计色彩的理论支撑。
2. 具备运用色彩工具绘画的能力。
3. 领悟学习设计色彩的意义,交流并诠释设计色彩内容。

### 拓展目标

1. 在课程开始前,上网搜索一些优秀设计作品和国内外绘画大师的名作,并针对每一幅作品说出自己的感受。
2. 上网搜索关于光的产生与光的传播原理的科普视频,并思考天为什么是蓝色的,海为什么也是蓝色的。
3. 搜一搜奥斯特瓦尔德、孟塞尔的相关履历,思考是什么样的经历使他们发明了各自的色彩系统,并深入了解色立体(色彩管理)系统的应用意义。

设计色彩与绘画色彩（微课）

设计色彩与绘画色彩（PPT）

人物创意设计

# 任务1　设计色彩与绘画色彩

> **任务导读**
> 任务重点：绘画色彩与设计色彩的区别与内在联系，色彩的表现方式。
> 任务难点：设计色彩的应用功能。

色彩是最直观的视觉传达方式之一，它既是艺术设计的重要表现手段，也是重要的艺术语言，更是造型艺术形式基础。

在艺术领域里，无论是绘画创作还是设计创作都离不开色彩的协调，通过色彩调和取得良好效果的案例更是比比皆是。

## 1.1 设计色彩与绘画色彩的区别

通常来说，绘画色彩侧重研究光源色、固有色、环境色在三维空间中的表现，以及物象的真实再现，表现画者的心境。

设计色彩是根据设计需求而进行的色彩设计，是在掌握色彩基本规律和色彩构成规律之后进行的有方向性的色彩设计。它不是物象的真实再现，而是根据产品或情境需求进行的二次色彩创造，兼具使用功能和艺术欣赏属性。设计色彩相较于绘画色彩更多地应用在各类专业设计领域（图1-1～图1-3）。

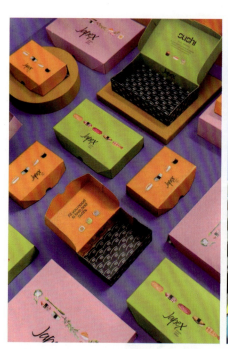
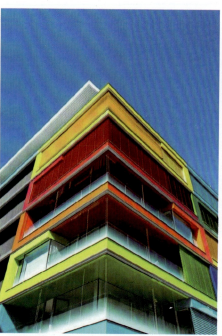

图1-1　包装设计　　　　图1-2　建筑设计　　　　图1-3　海报设计

设计色彩与绘画色彩的区别如表 1-1 所示。

表 1-1　设计色彩与绘画色彩的区别

| | 绘画色彩 | 设计色彩 |
|---|---|---|
| 表现方式 | 逼真描摹自然物象的结构、形态，忠实再现自然物象的色彩、空间与质感 | 一种创意表达，对形体、颜色进行主观的概括、取舍，形式题材多样化 |
| 观察方法 | 科学透视方法（如一点、两点透视），力求展现真实的三维立体空间 | 将自然物象进行采集、提炼、重构，色彩关系简洁化、秩序化、装饰化，也可完全凭借空想创作 |
| 艺术风格 | 色彩变化微妙、细腻，体现作者的直观情感 | 风格多变，根据设计需求而变，普遍具有夸张、浪漫的特征，但也有展现理性逻辑的风格 |
| 应用功能 | 多体现画者的内心世界、个人感受，是纯粹的架上绘画艺术 | 受材料、工艺制约，是以适应使用功能为前提的应用艺术 |

## 1.2　色彩表现方式的演变

从时间上来看，色彩表现方式的演变可分为写实色彩、装饰色彩、构成色彩、设计色彩。

### 1.2.1　写实色彩

写实色彩在人类绘画作品中出现得最早，它是对物象的直观感受，是对光源色、固体色、环境色变化规律的研究，是对物体色彩、质感、空间的客观再现，为我们研究色彩、认识色彩提供了基础。

### 1.2.2　装饰色彩

装饰色彩在我们的生活中无处不在，我们的周围都有装饰色彩的参与。它的表现手法与写实色彩不同，不是对自然物象的忠实记录，而是在自然物象色彩的基础上进行概括、提炼、夸张和变形，进行主观处理。它是色彩提炼后的单纯简洁之美，它强调的是视觉审美效果。在装饰色彩表现阶段，人们由描摹现实物象转向主观的设计畅想（图 1-4、图 1-5）。在艺术历史长河中，装饰色彩繁衍出了非常多的艺术流派，如印象派、野兽派、立体主义等。

图 1-4　装饰色彩画（一）

图 1-5　装饰色彩画（二）

### 1.2.3 构成色彩

构成色彩来源于写实色彩和装饰色彩,可以通过对自然物象的采集与重构,把自然界中的具象形象简化为几何形态,对色彩进行一定原则的分割和归纳,从而感受色彩差别。它是人们总结出来的色彩视觉经验,是理性分析色彩的结果,可根据产品或场景情境进行色块配置训练(图1-6、图1-7)。这一阶段的代表画家有康定斯基、蒙德里安等。

图1-6 色彩线条构成的动物

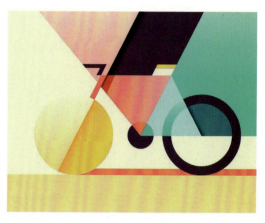

图1-7 几何图形构成的自行车

### 1.2.4 设计色彩

设计色彩从以上三种色彩表现方式中汲取所需,它是为了生活或产品的需要而设定,不是独立存在的。它依附于产品需求或实际应用情景而存在,如环境艺术设计、园林景观设计、工业产品设计、包装广告设计、视觉传达设计、服饰设计、建筑外观设计等。这一阶段的色彩赋予产品或环境功能性、审美性等实际应用理念,是一种创意思维的诠释,是主观色彩阐述与实践理性应用的结合(图1-8)。

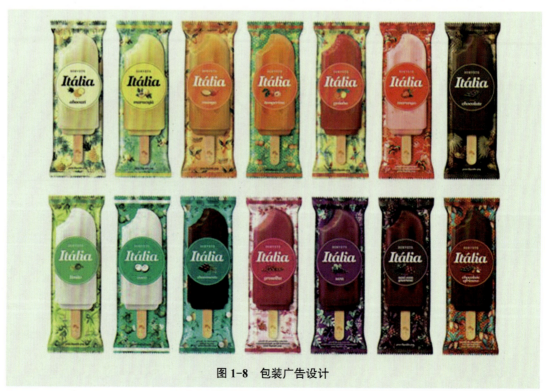

图1-8 包装广告设计

设计色彩教学的最根本目的就是将色彩通过设计服务于人们的生活,使其具有实际应用意义。因而,设计色彩首先是一种创意思维活动,针对产品或环境,培养学生从不同的角度考虑同一个问题的发散思维能力,也可以使学生从一个点走向更深层次的探索。学生可以互相交流、探讨生活中所见、所闻的相关设计,领悟设计色彩内涵,充分探讨设计色彩带来的功能作用与视觉感受。以求新、求变的思维模式去训练自己的设计能力,会大大提升创意思维能力及作品表现力(图1-9 ~ 图1-11)。

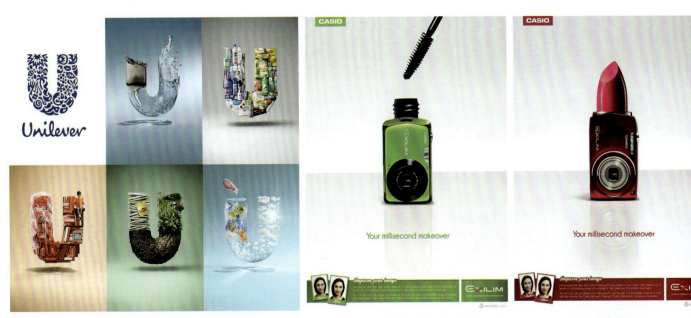

图1-9　联合利华标志设计思维　　　图1-10　卡西欧相机-睫毛膏　　　图1-11　卡西欧相机-口红

## 任务训练

通过以下训练,了解设计色彩与绘画色彩的相关性与差异性:

(1)任意选取写实色彩、装饰色彩、构成色彩作品各一幅,阐述其中的差别与联系(采取小组讨论、老师引导的方式)。

(2)选取设计色彩相关图片一张(如室内设计手绘效果图、广告平面设计图、产品设计图等),阐述你在图中所了解到的设计色彩的应用(尽量采用思维导图等直观方式进行阐述)。

(3)通过学习绘画色彩与设计色彩,以小组为单位,从表现方法、观察方法、艺术风格、应用功能4个方面解析设计色彩与绘画色彩的区别与联系。

## 任务 2　色彩理论基础

认识光谱，白光如何被反射形成光谱以及彩虹的形成原理（知识链接）

**任务导读**

任务重点：光色产生原理以及色彩的生理与心理基础。

任务难点：色彩三属性的认知及绘制训练。

世界万物的形色都要借助光的存在去辨识。没有光人们也就无法获得对客观世界的认识。光是色彩的基础。有了光，我们才能辨识山川河流、花鸟虫鱼、日暮晨曦等色彩斑斓的万物。

### 2.1　光色产生原理

#### 2.1.1　光与可见光谱

1666年，英国科学家牛顿根据光色原理，用三棱镜分离出了太阳光色彩光谱——红、橙、黄、绿、青、蓝、紫这个连续的色带。从380纳米到780纳米的区域，是人眼可见的色带，这种色光称为可见光谱（图1-12）。波长小于380纳米的称为紫外线，波长大于780纳米的称为红外线，是人眼不可见光谱。

光色产生原理（微课）

光色产生原理（PPT）

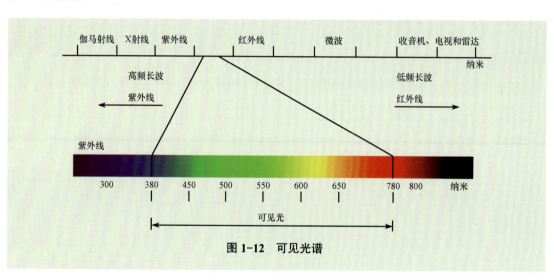

图1-12　可见光谱

#### 2.1.2　光的传播与光源色

光谱现象说明太阳光是由色光构成的，太阳光通过直射、透射、折射、反射等形式而形成不同波长的色光（图1-13）。由各种光源发出的光，称为光源色。光源有太阳光、白炽灯光、蜡烛光等（图1-14）。

#### 2.1.3　物体色

物体色本身不发光，它是光经物体吸收、反射到人眼中的。当光照射到很光滑的物体表面，如镜面、水面或平滑的金属表面时，物体所呈现的颜色基本是光源色（图1-15）。

当光线照射到不透明的物体时，物体会把与物体本身不同的色光吸收，再把与本体相同的色光反射出去，这就是人们感觉到的物体色彩（图1-16）。

当光线照射到半透明的物体时，会发生扩散、反射、漫射等现象，物体色的明度和纯度也会随之变化（图1-17）。光源色、固有色与物体之间的关系如表1-2所示。

图1-13　光的折射

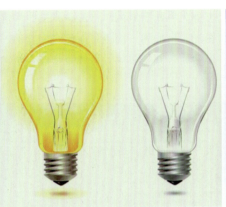

图1-14　白炽灯光

图1-15　绿色光源下的手臂

图1-16　白光下的草莓

图1-17　果冻一样的海面

表1-2　光源色、固有色与物体色之间的关系

| 光源色 | 固有色 | 物体色 |
| --- | --- | --- |
| 白色光 | 白色石膏表面 | 白色 |
| 白色光 | 红色石膏表面 | 红色 |
| 白色光 | 黑色石膏表面 | 黑色 |
| 红色光 | 白色石膏表面 | 红色 |
| 红色光 | 绿色石膏表面 | 黑灰色 |
| 红色光 | 黑色石膏表面 | 黑色 |

## 2.2 三原色

### 2.2.1 色光三原色

朱红光、翠绿光、蓝紫光被称为色光三原色，这三种光的比例混合达到一定的强度，就会形成一束白光。色光的三原色可以混合出其他任何色光，如果三种颜色的光很弱，混合起来就是黑色。色光混合规律经常应用在舞台设计上（图1-18、图1-19）。

图1-18　色光三原色

图1-19　混合灯光舞台设计

### 2.2.2 色料三原色

不能通过其他颜色调和出的颜色叫原色，色料的三原色有品红、黄、天蓝（图1-20）。

### 2.2.3 间色与复色

两种原色混合出的颜色，称为间色，也称二次色，如红加黄呈现橙色，黄加蓝呈现绿色，蓝加红呈现紫色。复色则是三种或三种以上的颜色混合，复色的颜料色会呈现明显的灰度色系（图1-21、图1-22）。

图1-20　色料三原色

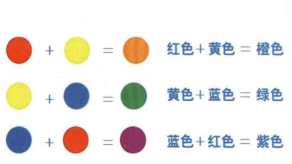

图1-21　间色

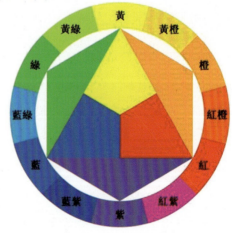

图1-22　复色

### 2.2.4 色彩混合

色彩混合可分为加光混合、减光混合、中性混合。加光混合也称正混合，它是色光的混合，参加混合的光越多，混合后的新色明度就越高。

减光混合也称负混合，是指颜料的混合，参与混合的颜色越多，混合后的新色明度就越低，纯度也越低，最后会趋近黑灰色。

中性混合也称平均混合或并置混合，是指混合后的颜色明度为混合前色彩明度的平均值，所以称这种混合方法为中性混合。在设计中往往利用空间距离和视觉生理的特点对色彩进行表现处理，从而获得强烈的艺术效果。

色彩色相变化训练视频

## 2.3 色彩三属性

色彩可分为无彩色系和有彩色系。无彩色是指黑、白、灰，无彩色系只有一个基本特性，就是明度。有彩色系称为彩色系，如红、橙、黄、绿、蓝、紫。有彩色系具备色相、明度、纯度三个特征。

色彩明度变化训练视频

### 2.3.1 色相

色相是指色彩的样貌，用于区别色彩种类。例如红、橙、黄、绿、蓝、紫各代表一个色相，它们的差别就是色相差别（图1-23）。

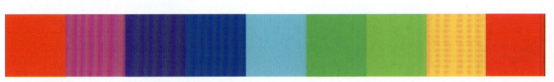

图1-23 色相

色彩纯度变化训练视频

### 2.3.2 明度

明度是指色彩的明暗程度，也称亮度。一个颜色加入的白色成分越多，它的明度就越高，相反，加入黑色成分越多，明度就越低（图1-24）。

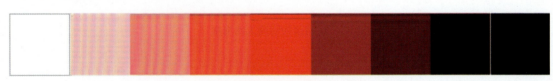

图1-24 明度

色彩三属性（PPT）

### 2.3.3 纯度

纯度是指色彩的鲜亮程度，也称为艳度或彩度，颜色中含有的本色越多，纯度就越高；相反，则纯度越低。当颜色中加入白色或黑色时，纯度就会下降，明度也会升高或下降（图1-25）。

图1-25 纯度

有彩色的色相、纯度、明度三个特征，在实际应用中是相互作用的，任何颜色在纯度最高时，明度不一定最高，如果明度变了，纯度也会下降。

## 2.4 色彩生理与心理基础

因为光色形成原理，我们才能看到红花绿叶、碧海蓝天这样绚丽多姿的世界。但是人们不仅是为了观察而观察，更重要的是因为世界的美丽可以使人感同身受。观察不同的颜色，人会直观地产生相对应的感觉，这便是感觉色彩的生理基础（图1-26）。

人们对色彩的感受是有差异的，事实表明，色彩对人的心理影响会因为地域、民族、年龄、生活背景不同而不同，从而构成不同人群对相同色彩感受差异的主观心理基础（图1-27、图1-28）。

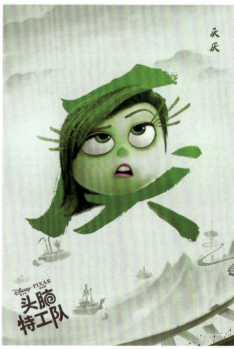

图1-26 电影《头脑特工队》代表不同情绪的动漫人物海报

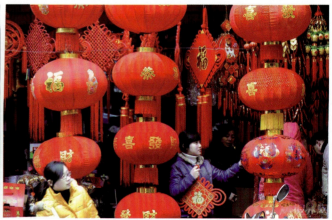

图1-27 绿色——爱尔兰的象征色　　　　　　　　　图1-28 红色——中国的喜庆色

## 任务训练

通过以下色彩三属性的分项绘画训练,解决如何将色彩的基础理论应用于实践的问题。本次训练采用同学互评与老师点评相结合的方式(采用深入探讨的学习方法更有助于知识的掌握)。

(1)色相训练:选择一组对比色(例如红与绿、紫与橙、蓝与黄)进行训练。如图1-29所示,不同的色相尤其是对比色会令人产生愉快的视觉体验。色相不只用于区分颜色,更多用于辅助理解色彩。

(2)明度训练:根据上述对比色,进行14个等量渐变阶梯的明度训练。如图1-30所示,同一色相下单纯的明度变化也会带给人非常美的感受,这可以说是一种色彩韵律感与节奏感的体现。请记住,无论你的画作标榜的是混乱还是秩序,其中必然存在美学的韵律。

(3)纯度训练:根据上述对比色,进行14个等量渐变阶梯的纯度训练。如图1-31所示,纯度不仅仅是浑浊与清澈的区分方式,也代表着深度。在绘画中,可以通过纯度的变化来表达善恶、好坏等抽象的含义。

图1-29 学生作业 色相训练　　　图1-30 学生作业 明度训练　　　图1-31 学生作业 纯度训练

## 任务 3　色相环与色立体

> **任务导读**
> 
> 任务重点：色相环和色立体系统。
> 任务难点：将掌握的色彩系统应用于实践。

知识拓展：
**色彩的奥秘**
详见配套资源包

色相环和色立体是一种非常常见的色彩管理工具，它们可以用来辨别色彩差别、了解色彩理论，快速便捷地设计出多种专业设计色彩方案。它们的出现使色彩设计领域有了系统化的标准，使色彩设计从口口相传变成了一门严谨的学科，并成为解决配色问题的科学指南。

### 3.1　孟塞尔色相环、色立体

孟塞尔色相环由美国教育家、色彩学家孟塞尔创立，其特点是用孟塞尔明度、孟塞尔色调和孟塞尔彩度分别描述明度、纯度、色相的感觉，并且相邻颜色样品在明度、色调、彩度三个方向上的色差感觉相同（图 1-32、图 1-33）。

色立体以中心轴为明度轴，以横轴为纯度轴，以外围球面上的点为色相。它是一个三维空间的立体表示。这个色彩体系为我们提供了一本配色字典。目前国际上广泛采用该系统作为分类和标定颜色的方法（图 1-34）。

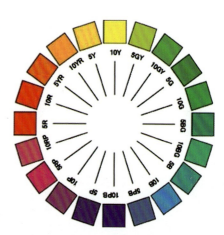

图 1-32　孟塞尔色相环

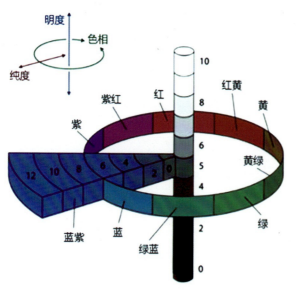

图 1-33　孟塞尔色彩系统

图 1-34　孟塞尔色立体

## 3.2 奥斯特瓦尔德色相环、色立体

奥斯特瓦尔德色相环是德国化学家奥斯特瓦德建立的，它是以黄、蓝、红、绿四色为基础建立的色相环。在色相环中，相对的两色为互补色。其色立体同孟塞尔色立体一样为我们提供了色彩的丰富体系，让我们在复杂的色彩关系中，为设计色彩提供科学配色依据（图1-35、图1-36）。

图1-35　奥斯特瓦尔德色相环　　　　　　　　图1-36　奥斯特瓦尔德色立体

### ◉ 任务训练

通过以下训练，在过程中总结经验，为形成自身独立的个性色彩风格做素质铺垫：

（1）根据本任务所学知识，整理出一套适用于自己的色彩配色方案（例如孟塞尔色相环、色立体等），并阐述这套方案的核心理念（注意色彩平涂均匀、颜色饱和）。

（2）通过对两种色彩系统的学习，阐述自身对色彩系统的理解及其实践应用范围。

## 任务 4　绘制色彩工具及其运用

> **任务导读**
>
> 任务重点：绘制色彩的工具及其使用方法。
> 任务难点：颜料的使用，用笔的基本特性和使用方法。

绘制色彩的工具种类有很多，在这里我们主要介绍设计色彩的绘制用具，包括颜料类别、性质、特点，展示绘制设计色彩工具的使用方法，注重培养学生的动手能力，让学生掌握颜料及用笔的基本特性和方法。

### 4.1　水粉工具和材料

水粉表现技法（PPT）

水粉颜料也是广告颜料，具有一定的浓度和遮盖力，用笔可以重叠覆盖，可以大面积平涂，也可以精细描绘，画面可以干湿结合，表现力丰富，是学生常用的设计表现工具。水粉画笔（有羊毛笔、兼毫、狼毫、尼龙毫）多以扁头为主。另外，用到的工具还有水粉纸、调色盒、调色板等。

### 4.2　水彩工具和材料

水彩颜料是介于油画颜料和水粉之间的一种透明颜料，和水粉一样需用水调和，没有覆盖力，干得快，画面效果清新简洁。水彩笔多用细腻的羊毫制成，含水量饱满，多为尖头。

水粉技法演示视频

### 4.3　马克笔及手绘基本用具

马克笔多用于表现手绘效果图，是室内设计、景观设计、建筑设计、服装设计等专业设计领域的必备工具之一（图 1-37、图 1-38）。

马克笔技法演示视频

图 1-37　马克笔手绘作品——建筑设计

图 1-38 马克笔手绘作品——室内设计

笔可分为油性和水性，油性马克笔的溶剂为酒精，易于挥发，色彩可以叠加；水性马克笔色彩不如油性马克笔色彩鲜亮透明，而且不可叠加。一般在绘画最后需要用彩铅调整。

纸张一般要求采用质地细密的绘图纸、水彩、水粉纸、白卡纸、铜版纸、描图纸、硫酸纸，原则是不选取太薄和渗透性强的纸张。

作画用笔主要有绘图铅笔、针管笔、签字笔、鸭嘴笔、排笔等，其他准备工具有调色盘等（图 1-39）。

## 4.4 计算机辅助设计

计算机辅助设计已经普遍应用于色彩设计领域，Photoshop、Pagemake、Freehand 等软件大量应用于色彩设计中，使学生的专业设计具有了更广阔的表现空间（图 1-40）。

图 1-39 作画工具

图 1-40 常用设计软件

## 4.5 课外延展：学生手绘板作品赏析

图 1-41、图 1-42 为学生用电子手绘板完成的项目作品，色彩配置与形象处理完美结合。希望同学们勇于探索不同的作画工具，形成自身独特风格。

图 1-41　贵阳科幻谷宇宙惊奇旅项目（一）　学生作品　曲有杰

图 1-42　贵阳科幻谷宇宙惊奇旅项目（二）　学生作品　曲有杰

### 任务训练

通过尝试用不同绘画工具作画，了解不同绘画媒介独有的表现魅力。建议同学们在课余时间多参加社会实践（如手绘比赛、设计手绘项目），锻炼自身，开阔眼界。

（1）选取一张专业设计图片（如室内设计、景观设计等），选择一个局部或全景进行水彩手绘训练。

（2）选取一张专业设计图片（如广告设计、服饰设计等），选择一个具体的形象进行彩色铅笔绘画训练。

UNIT TWO

# 单元二 色彩表现类别

### 学习目标

1. 掌握中国民俗艺术及西方经典代表作品的色彩特征。
2. 解读大师作品、民俗作品的用色技巧，具备创意作品的创作能力。
3. 提升色彩的综合品位，增加传统文化自信。

### 拓展目标

1. 自行了解中国传统民间艺术（包括但不限于年画、皮影、剪纸、风筝、泥塑等）的相关资料，选择自己最感兴趣的方向进行深入了解。
2. 通过观看相关纪录片（如《蓝色星球2》《地球最壮观的景色》《黄石公园》等）、订阅自然地理景观类杂志（如美国《国家地理》）等方式感受自然魅力。
3. 了解西方近现代流派著名代表人物毕加索、康定斯基、达利、蒙德里安、高更、马蒂斯、克里姆特、胡安·米罗，选择其中感兴趣的几位进行深入了解，思考他们的作品是在什么样的背景下创作的。

民俗色彩（微课）

民俗色彩（PPT）

民俗风格头像设计

## 任务 1　民俗色彩

> **任务导读**
> 任务重点：民俗色彩的用色规律及装饰构成。
> 任务难点：民俗色彩的特征与应用。

民俗传统艺术是我们艺术创新的重要源泉，中华五千年的文化为民俗色彩提供了丰富的素材，中国的文化观念和哲学背景决定了民俗色彩的传承性和恒定性特征。传统民俗色彩的用色方式或单纯夸张、或热烈明快、或雅致轻松，展现了民俗色彩的魅力。中华优秀传统文化是中国特色社会主义文化自信的重要来源，将传统文化引入艺术专业的色彩设计，可以提升学生的色彩品位，只有尊重本民族文化的独特性，才能成为全人类文化共同财富，民族的才是世界的。

民俗色彩的配色普遍受到传统的"五行五色"体系、地域色彩文化、宗教文化、民族文化等因素的影响，传统民俗色彩因其配色规律更加贴近中国人的日常生活而成为学生进行色彩创意的基础平台（图2-1、图2-2）。

图2-1　民间风筝作品（一）

图2-2　民间风筝作品（二）

### 1.1　传统"五色体系"

前人的"五色"色彩观是对自然界色彩的一种归纳认识。例如，赤——太阳的颜色，黄——日光的颜色，青——万物生长时的颜色，白——水结冰时的颜色，黑——阴暗昏黑的颜色。前人用从自然界获取的这五种颜色——白、青、黑、赤、黄来表达物象的基本颜色。阴阳五行学说阐述了世界基本秩序的构成，将五色与五行（金、木、水、火、土）及五方（西、东、北、南、中）构成一个整体系统。这时的色彩已经有了严谨的逻辑概念，不单纯属于视觉、感性的形式，而是把色彩赋予了传统文化理念及情感（图2-3）。

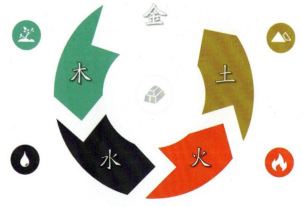
图2-3　五行图

## 1.2 民俗色彩的表现形式

中国的民间美术色彩表现形式有很多,主要有剪纸、年画、风筝、泥塑、皮影、印染刺绣、地方戏曲、脸谱等。色彩风格因其所附着的传统文化情怀而具有无法复制的强烈艺术美感。巧妙的形象处理手法和丰富的附色方法都是值得借鉴和学习的。

> 知识拓展:
> 杨柳青年画
> 详见配套资源包

### 1.2.1 年画色彩

年画也称"喜画",主要贴在室内,用于年终岁尾驱凶避邪、祈福迎祥和增添节日气氛。因为一年换一张,故称"年画"。年画的色彩纯度都较高,喜欢用粉绿、蓝调和,以传统的墨线为衬托,画面或喜庆绚丽,或优雅别致。色彩多体现地方特色,除了受传统的色彩观影响外,还受到民俗观念左右。较为著名的年画产地有杨柳青、杨家埠(图2-4)、桃花坞、绵竹等。

杨柳青的年画色彩基色多用红、黄、绿、蓝、粉,画面雅致精细,雅俗共赏。常用金、银、黑、灰、白复线来协调画面。整个画面呈现热烈、红火喜庆的主色调,在技法上多重彩,画面富于装饰性(图2-5)。杨家埠年画,构图对称饱满,形象古朴,用色大胆,多用原色、亮色、纯色,基色常用对比色调丰富画面,亮而不俗。绵竹年画颜色除了用染料色外,也喜欢用石色,高纯度对比色块下常用少量复色。桃花坞的年画喜欢用紫红色为主调表现热烈气氛。

南北方各具特色,色彩使用区别较大,北方普遍热烈,南方多淡雅,大量的吉祥图案表现出对富足生活与吉祥的渴望。

### 1.2.2 剪纸色彩

剪纸(又称刻纸)是中国最古老的民间艺术之一,在视觉上给人以空透的感觉。剪纸这种民俗艺术与中国农村的节日风俗有着密切关系。随着时代的发展,剪纸艺术从原来单一的单色剪纸逐渐衍生出彩色剪纸和立体剪纸等形式。

剪纸的载体可以是纸张、金银箔、树皮、树叶、布、皮革等。2006年,剪纸艺术经国务院批准列入《第一批国家级非物质文化遗产名录》(图2-6)。

吉祥装饰还可以应用于很多方面,泥塑、玩具、皮影、木雕、印染、刺绣、传统中国工艺品、传统木结构建筑、寺院雕刻等无不体现了传统中国文化的魅力(图2-7、图2-8)。

图 2-4 年画——杨家埠地区

图 2-5 年画——杨柳青地区

图 2-6　沔阳雕花剪纸

知识拓展：

**天生剪纸狂**

详见配套资源包

图 2-7　无锡惠山泥人——《大阿福》

图 2-8　学生作品　王铮　获得全国第六届海洋文化创意设计大赛入围奖

### 1.2.3　皮影色彩

皮影戏又称"影子戏"或"灯影戏"，是一种用灯光照射兽皮或纸板做成的人物剪影来表演故事的民间戏剧。色彩主要使用红、黄、青、绿、黑五种纯色。事实上，皮影所用的颜色只有三种——红色、绿色和黑色，黄色是皮影本身的颜色，白色为皮影镂空后透出的幕布颜色。老艺人多用紫铜、银朱、普兰等矿植物炮制出大红、大绿、杏黄等颜色着色，使"素纸雕刻"转化为"彩色妆饰"，如此简练，却丰富无比。不少的地方戏曲剧种都是从皮影戏中派生出来的（图 2-9、图 2-10）。

图 2-9　彩色皮影人物（一）

图 2-10　彩色皮影人物（二）

知识拓展：

**中国皮影戏**

详见配套资源包

## 1.3　传统建筑色彩

建筑中绘制色彩丰富的壁画为传统建筑的一大特色。在宋朝时期，建筑颜色采用白色石头台基、红色墙面、柱子、门、窗以及黄绿的琉璃瓦屋顶。到了明代，以故宫为例，土红墙面、朱红漆柱、青色石柱与白色汉白玉台阶呼应，橘黄色琉璃瓦与青绿色彩画相间，形成了绚丽多姿的建筑色彩（图 2-11）。

南方建筑色彩较为淡雅，江浙水乡一带多用白墙、灰瓦、墨绿或栗色的柱子（图 2-12），民居多黑瓦白墙，清新明快，形成秀丽淡雅的格调。富贵人家多讲究雕梁画栋（图 2-13）。

图 2-11　金銮殿

图 2-12　白墙灰瓦　　　　　　　　　　　图 2-13　雕梁画栋

园林建筑是一门综合时间、空间、形式、色彩等要素的立体空间艺术。建筑色彩在园林意境的塑造中起到烘托空间意境、传递情感等重要作用，以北方皇家园林和南方私家园林为例，如图 2-14 所示，苏州园林建筑采用素雅淡泊的主调，给人一种清新质朴的感觉。如图 2-15 所示，北方皇家园林建筑中，主要是琉璃瓦、黄宫墙，较多运用朱红、黄色，象征富贵庄严。

图 2-14　苏州园林　　　　　　　　　　　图 2-15　颐和园雪景

## 1.4 少数民族建筑色彩

少数民族建筑以藏族建筑为代表,布达拉宫为其代表作(图2-16)。其色彩体系与宗教文化相关联。

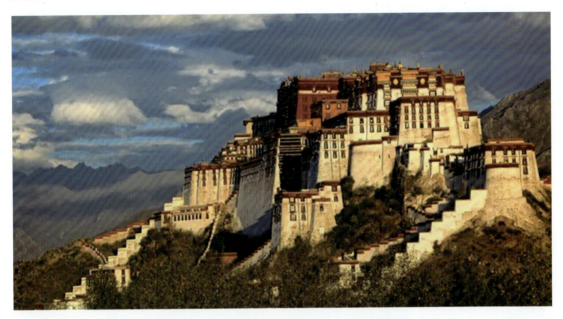

**图 2-16 藏族建筑艺术代表作——布达拉宫**

建筑色彩从用色到形式暗示建筑与藏传佛教的联系,建筑中大面积使用白、红,门窗洞口常用黑色比喻驱邪,红色和黄色为护法和脱俗,常用于寺院外墙,是高贵用色。大块的红色、白色、黄色的墙面与金色的屋顶相互辉映,黑色的门套加上局部彩绘,形成了藏文化的建筑色彩(图2-17)。

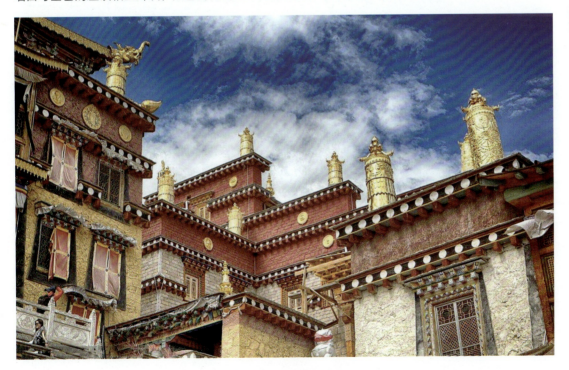

**图 2-17 藏族僧侣房屋**

## 1.5 敦煌壁画

知识拓展：
**敦煌**
详见配套资源包

中国壁画的最高成就以敦煌莫高窟壁画为代表，共552窟，历代壁画五万多平方米，以大量的佛教题材壁画呈现幻境色彩。色彩多以赭石、紫、群青、粉绿、黑、灰等色组成基调。

壁画色彩由北魏至西魏时期的土红、淡褐、青紫与黑色调发展到盛唐、晚唐的以重彩富丽堂皇、层晕叠染的石绿为基调（图2-18、图2-19）。

色彩在此基础上呈现华丽之美，附彩设色反映出各个时期艺术风格的传承和演变。这些精美绝伦的壁画是临摹和研究色彩的经典对象。

图2-18 敦煌壁画

图2-19 敦煌壁画—唐代《反弹琵琶图》

### 任务训练

通过以下训练，更深入地了解民俗色彩精神的内涵，掌握将民俗色彩元素应用于设计中的技巧：

（1）选择两幅南北方传统建筑的图片，阐述它们的不同和你觉得美的地方。

（2）通过以上学习，独立创作一幅民俗色彩作品（题材包括剪纸、年画、建筑等），并说出该作品的核心思想以及它吸引你的地方。

（3）民俗文化（如秧歌、锣鼓、舞龙、春联、剪纸、风筝、年画等）都具有鲜明的民族特征，说说它们各自的色彩表现形式及其差异。

## 任务 2　自然色彩

自然色彩（PPT）

**任务导读**

任务重点：自然界色彩的分类与其变化规律。
任务难点：色彩对人类生理及心理的影响。

　　自然界的色彩对人类的影响是全方位的。无论是自然景观色彩、海底世界色彩，还是植物色彩、动物色彩都带给人们如此多的乐趣，走出户外，向自然学习、有感情、敏感的感受自然，在领略自然色彩独特魅力的同时，要认识到自然物象的色彩是设计色彩的源泉，从中感受自然色彩应用设计色彩的灵感与火花，为美丽的大自然加上想象，以自然为师，搜集创作素材，增加自己的艺术底蕴，使设计来源于生活高于生活。

　　自然界中的晨曦、午后、山川河流、云卷云舒、秋冬雨雪等变化无穷，构成了色彩取之不尽的源泉（图 2-20、图 2-21）。

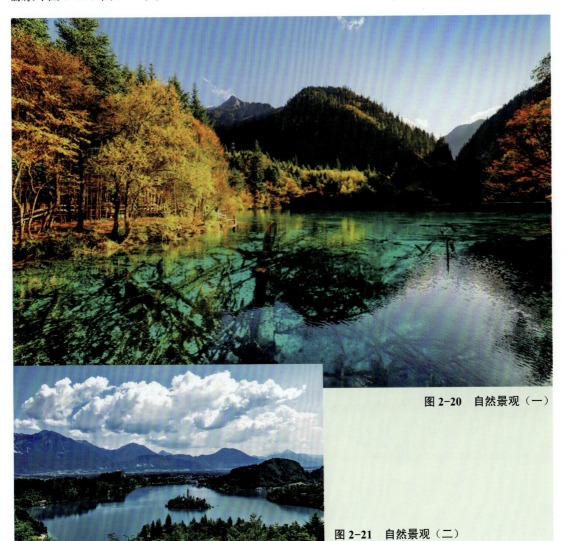

图 2-20　自然景观（一）

图 2-21　自然景观（二）

## 2.1 海底世界色彩

知识拓展：
海洋
详见配套资源包

海底世界的色彩向人们展示了海洋的绝美和神秘，使我们产生无限遐想，海底世界众多生物的色彩成为表达设计创意的独特媒介（图2-22）。

图2-23、图2-24所示为学生陈义东《海世界》系列家具作品，获第九届全国信息技术应用水平大赛一等奖。

英国设计师Christopher Duff所创作的The Abyss Table结合木头、玻璃、海洋、桌子等

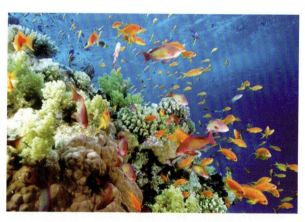

图2-22 海洋生物的缤纷多彩

元素，设计出一张相当逼真的玻璃海洋桌。随着地形的变化，海洋的颜色有了深浅的变化，让蓝色不再只是蓝色。材料虽然单一，但给人一种变化十足的感觉，就像真正的海洋一样（图2-25、图2-26）。

在巴厘岛海洋研究中心国际设计竞赛中，Solus4公司获得了用建筑学的方法研究和解释海啸结构波的机会。2500平方米的海洋研究中心离海岸线150米，为气势流体结构，该结构能适应天然水环境，游客和科学家可以直接看到外部的东西。该方案包括研究实验室、科学家的卧室、海水游泳池、水上花园式图书馆和礼堂（图2-27）。

图2-23 《海世界》系列家具 水母台灯

图2-24 《海世界》系列家具 海葵沙发

图2-25 The Abyss Table（一）

图2-26 The Abyss Table（二）

图 2-27　Solus4 公司设计的方案

## 2.2　动物色彩

动物世界的色彩种类繁多，形式多样。例如，东北虎身上、非洲豹身上的纹路被现代设计师很好地应用在了服装设计中。另外，人们也常常利用颜色来展现动物本身所具有的特性，如用黄色展现猎豹的迅捷，用粉色展现小动物的粉嫩柔软。当然，还有许多我们未曾发现的动物色彩之美，会在未来被设计师汲取并应用到设计色彩中（图 2-28、图 2-29）。

图 2-28　动物插画设计（一）　　　　　　　　图 2-29　动物插画设计（二）

## 2.3 植物色彩

植物世界的色彩对于我们来说并不陌生，植物中最受设计师青睐的便是花卉，许多中外设计师在自己的产品中融入了花卉的色彩及造型，例如服装服饰设计、图案设计、壁纸设计、广告设计、产品包装设计等，打动了多数女性消费群体。

用手绘植物的方式巧妙地描绘出不同香皂所蕴含的植物精华，同时辅以色彩表达，整个设计在视觉传达上突出了简约，但同时把关键元素——味道和植物种类充分地表达了出来（图2-30、图2-31）。

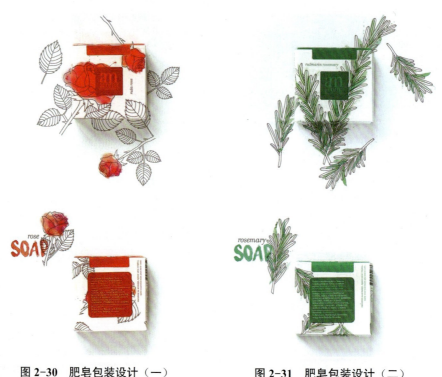

图 2-30　肥皂包装设计（一）　　　图 2-31　肥皂包装设计（二）

### 任务训练

本任务训练包含一部分实训，可采用企业辅评、老师点评与学生互评的方式进行考核。

（1）收集自然色彩类设计作品，以海洋生物、地面动植物为主题制作思维导图，训练创意发散思维能力。

（2）根据以上思维导图，独立设计作品或参与相关比赛、校企合作项目，将自己的设计理念表达出来。

**任务训练实践之校企合作项目**

合作企业：大连徽派建筑装饰工程有限公司

项目名称：大连芭莎KTV主题包厢墙绘

简介：

这是学生实践项目——大连芭莎KTV主题包厢，此包厢名为"巴黎之花"（图2-32、图2-33）。

图 2-32　学生作品　实践现场巴黎之花系列包厢　　　图 2-33　学生作品　实践现场芭莎KTV 巴黎之花系列包厢

作者通过精细的描绘展现出"巴黎之花"的主题，同时辅以炫彩的灯光，配以华贵的法式软装，给人身临其境的体验。

屋内整体色调呈现黄色与绿色，因为是 KTV 主题包厢，要更多展现"巴黎之花"的浪漫氛围，所以可通过精致描绘的花卉搭配绚丽的灯光将这种效果进一步放大。

合作企业：大连徽派建筑装饰工程有限公司

项目名称：大连美林园外墙墙绘

简介：

本项目涉及裸眼 3D 效果，所以在作画中力求逼真、讲究构图、构形精准的同时，要通过色彩的巧妙运用来达到 3D 效果（图 2-34、图 2-35）。

 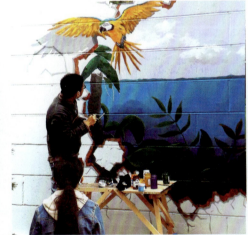

图 2-34　学生作品　大连美林园外墙墙绘局部　　　图 2-35　学生作品　大连美林园外墙现场施工

通过对动物形象的准确描摹，把握动物色彩的精髓，将静态的墙体与动态的生物相结合，形成生动的具有冲击力的视觉画面。学生不仅要掌握色彩知识，而且要掌握墙绘技巧。

## 任务 3　写实色彩

**任务导读**

任务重点：中西方写实色彩的特色及其运用，绘画与设计的关系。

任务难点：西方各流派的作品及绘画研究，典型作品变色练习的方法与技巧。

写实色彩反映客观的光色关系，追求物象的客观存在，运用色彩准确生动地再现眼前的物象。它研究的是物体的光源色、固有色、环境色之间的关系，以及如何树立三维空间的真实感。在整个色彩应用实践中，它是认识色彩的基础。

### 3.1　国画色彩

国画又称为"丹青"，是我国的传统绘画形式，绘制工具有毛笔、国画颜料、墨、宣纸、绢等，技法分为工笔和写意。

国画常用颜料有银朱、胭脂、朱砂、朱磦、赭石、石青、石绿、白粉、花青、藤黄、雌黄、雄黄、洋红和墨色。中国画色彩的丰富程度，当属唐以前出现的敦煌壁画的色彩为代表。色彩工笔画同时出现在绢上，《虢国夫人游春图》《簪花仕女图》等色彩极尽华丽，反映了大唐盛世的艺术气象（图2-36、图2-37）。

李思训的青碧山水中的"青绿为衣，金碧为纹"，反映了国画重视色彩的程度。直至宋代，青绿山水被水墨画代替。那种空灵、脱俗、简远的意境正是文人士大夫所追求的，正所谓"笔墨当随时代"。

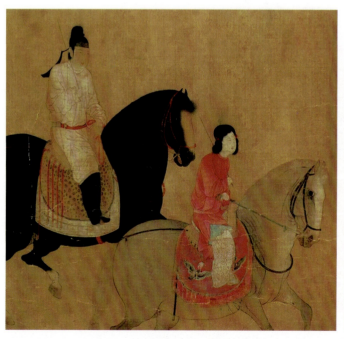

图 2-36　《虢国夫人游春图》局部（一）

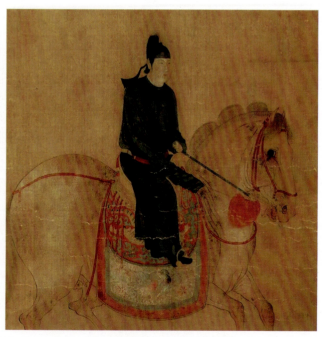

图 2-37　《虢国夫人游春图》局部（二）

### 学生作业赏析

根据传统国画表现形式进行的色彩创意作业如图 2-38、图 2-39 所示。

图 2-38　学生作品　曹陛森

图 2-39　学生作品　曹熹儒

教师点评：

本幅作品以"S"形传统的国画构图方式呈现，画面具有很强的空间感，学生以传统的青绿山水为表现依托，运用水粉的技法来致敬传统国画，主色调运用大面积黄、蓝对比色，同时运用无彩色黑白灰进行调和，营造一种平面化的似曾相识的传统感觉，形成古为今用的画面，合理的色彩搭配，潇洒的水粉技法，使画面富有生机（图 2-38）。

本幅作品运用了水墨和工笔相结合的技法，背景上的朱漆大门营造富丽堂皇的心理暗示。在近景处，雕琢细腻的蓝红枝丫有着独特的美感，结合水墨印染风格的夜色背景，彰显出低调而不俗的雅致感受。此幅作品既展现了工笔刻画功底，也兼顾了设计的意象感受，画面表现形式灵活。不足之处是粘贴的技法与表现形式略显突兀，不能使其更加融入主体画面及深刻表达主题思想的立意深度（图 2-39）。

## 3.2　油画色彩

　　油画是西方绘画的主体形式，油画的发展经历了古典、近代、现代三个时期，写实绘画的辉煌成就出现在文艺复兴时期，其间出现了许多著名画家，他们对人物、风景、静物的描绘，造型真实准确，给人真切的三维视觉感受。

　　到了 19 世纪末，油画发生了根本变化，不再以模仿自然、再现自然为艺术创造原则，而是以表现画家自己的精神与情感世界为主，以想象、幻想等方法构造作品。这类作品有着写实色彩的绘画规律，但所绘内容或荒诞离奇或挥洒不羁。

　　现代绘画已经成为一门综合性艺术，油画在厚重的历史底蕴下呈现出多元发展的趋势（图 2-40、图 2-41）。

## 单元二 色彩表现类别

### 《被夜莺吓着了的两个孩子》

马克思·恩斯特是超现实主义的创始人之一。

栅栏及木头拼贴而成的房子分别越出了左右画框。田野、天空和远处的建筑构成了一个看上去十分美好的小世界。在这个小世界里，门铃被夸张得那么大，但手始终够不着它。夜莺会带来美妙的歌声，却吓着了两个孩子。显然，我们对此无法理解、无法解释，这是一个一反常态的梦幻世界。

图2-40 《被夜莺吓着了的两个孩子》马克思·恩斯特

### 《一条街上的忧郁和神秘》

超现实主义的先驱人物是基里柯。

画面中那泛黄的寂静给人紧张不安的感觉。本来稳定的街道因为作者扭曲处理了透视关系和非正常的光影表达变得使人不安，而嬉戏的孩子面容不清，在远处等待着她的是一个男子。这是一个不可理喻、充满未知恐惧的世界。

图2-41 《一条街上的忧郁和神秘》基里柯

## 任务训练

通过以下任务训练，解决如何将中西方写实色彩应用于设计实践的问题。通过欣赏大师的作品，学生们设计色彩时更加得心应手。有条件的同学可结合各类设计实践项目（如校企合作、设计比赛等）更好地理解本次任务的重点。

（1）感受中国传统绘画和西方写实绘画的色彩表现，进行独立的设计色彩绘画创作，可中式，可西式，也可中西结合，并阐述自身的设计理念。

（2）自行查找资料，列举三幅中国传统绘画名作，说明其用色特征和吸引你的地方。

（3）自行查找资料，举例说明三位文艺复兴时期欧洲绘画大师及其经典作品用色特征和吸引你的地方。

## 任务训练实践之校企合作项目

合作企业：大连徽派建筑装饰工程有限公司

项目名称：大年初一食府彩绘《紫气东来》（图2-42、图2-43）

简介：

本次墙绘选择《紫气东来》这个画幅，目的是贴近大年初一食府的装修风格，彰显浓郁的中国风味。在绘画过程中，要准确把握国画山水画的精髓，将恢宏壮阔的山水景致展现在墙面上。

色彩搭配也运用在了画面中，绿色的植物不仅与画面中的红叶奇峰互为相衬，同时和画面外的红灯笼相互呼应。可见，色彩协调不仅局限于一面，更多地体现在整个空间搭配上。

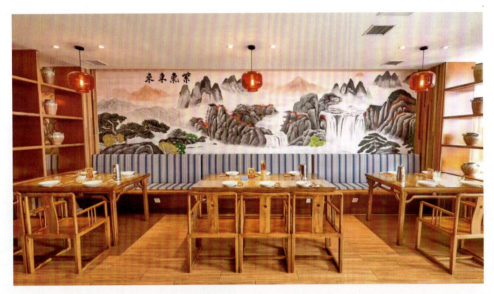

图 2-42　学生作品　实践现场图　大年初一食府彩绘《紫气东来》全景

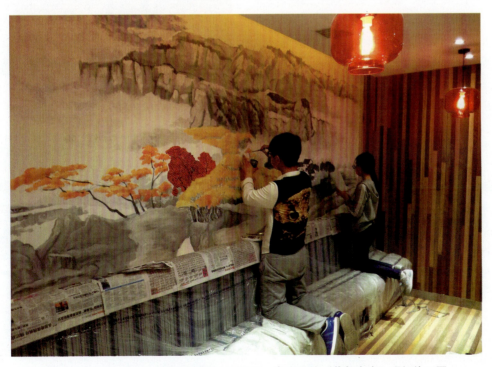

图 2-43　学生作品　实践现场图　大年初一食府彩绘《紫气东来》现场施工图

## 任务 4　装饰色彩

装饰色彩（PPT）

**任务导读**

任务重点：绘画色彩与装饰色彩的区别，近现代装饰色彩代表画家及其色彩特征，大师作品表现的色彩内涵。

任务难点：理性思维构想与色彩归纳的完美结合，装饰色彩的创作原则与方法。

　　装饰色彩是二维平面的色彩设计，它是在自然物象的基础上对造型、色彩进行归纳、夸张、变形的主观处理。它既可以色彩协调又可以对比强烈，画者通过画面表达自己的想法，不是随意的感性宣泄，而是理性思维下的色彩创意。

　　可以通过临摹变调的方法向大师学习作品的材料、用笔、用色及色彩构成的关系，把大师作品的精华和技法吸收为自己的技能。

### 4.1　克里姆特

　　奥地利画家克里姆特的装饰性绘画具有强烈的装饰色彩，但非常和谐，具有繁花灿烂的装饰美。

　　在学习大师的风范时，也可以将镶嵌画的装饰趣味引到绘画表现中，例如克里姆特用孔雀羽毛、螺钿、金银箔片，蜗牛壳的花纹、色彩和光泽，创造出了一种"画出来的镶嵌"效果。学生也可以做改进材料尝试（图2-44）。

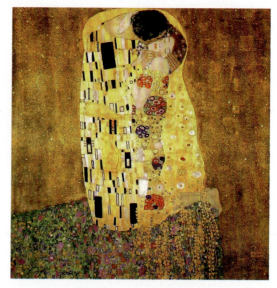

图 2-44　《吻》　克里姆特

### 4.2　马蒂斯

　　野兽派代表人物马蒂斯，其作品色彩强烈、形体夸张、笔触奔放、热情洋溢，他的艺术理想是均衡、纯粹而宁静，他的作品可以抚慰人的灵魂，像一把安乐椅，使人的身体得到休息（图2-45）。

　　在欣赏时，可以感受作品冷与暖的对比、曲直动静的对比，画家以高纯度的平面限定房间内的空间，把三维空间的物象进行二维描绘，红色清楚地将水平面和垂直面区分开来，以图形类比的方式表现形态，形成线条的简约美。

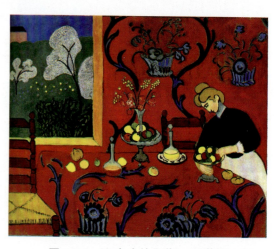

图 2-45　《红色中的和谐》　马蒂斯

## 4.3 凡·高

凡·高是荷兰后印象派画家，是后印象主义先驱，对野兽派和表现主义影响很大（图2-46）。

《星夜》这幅画中，天地间的景象顺着画笔跳动的轨迹，形成阵阵旋涡。画面中回旋的曲线和活跃的动律带给我们灵魂深处的震撼。整个画面似乎被一股汹涌、动荡的激流所吞噬，反映出画家躁动不安的情感和狂迷的幻觉空间。

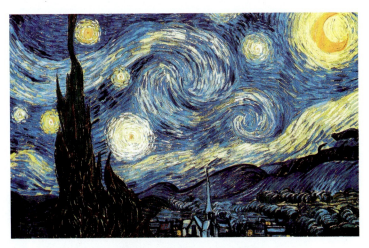

图2-46 《星夜》 凡·高

## 4.4 毕加索

《画家和模特儿》是毕加索立体主义风格的绘画作品。全新的绘画视角，使他得以用自己的感觉去描绘这里的人与物，虽然形象怪诞不可理解，但是符合立体主义的原则。结构清晰，具有实在感和厚重感，并以几何化的手法处理画面中的人与物，展示了画家的热情、智慧和创造。此画描写了画家在画女模特儿的情景。右侧的裸女坐在地上，画家坐在椅子上聚精会神地作画。背景简略，人物充满画面。画家完全以自我的立体派面貌来表现对象，他将人体拉长、压扁、扭曲、调位，从而获得了令人惊骇的艺术效果（图2-47）。

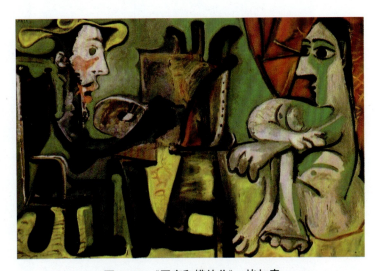

图2-47 《画家和模特儿》 毕加索

## 4.5 高更

《敬神节》这幅画给人以一种神秘舞蹈的印象，蜿蜒的线条简直盘绕在整个画面上，颜色已越出轮廓界线，就像无数溪流那样。蓝色、紫色、黄色和玫瑰色接连不时地自下而上地交替着，使人看来就是一种盘旋，而不是一个整体。这个盘旋依托偶像的外形而获得了装饰性的统一。毫无疑问，高更的目的是要在这幅画上形成神秘的效果，虽然他所表现的局面似乎带有戏剧性（图2-48）。

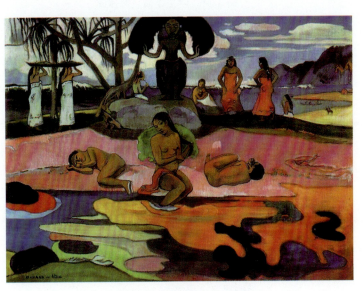

图2-48 《敬神节》 高更

## 任务训练

通过以下任务训练,解决理论知识和实践应用脱节的问题,并深入理解本节任务重点:

(1)分析研究高更、凡·高、马蒂斯、毕加索、克里姆特等大师的典型代表作,并挑选其中两位大师的典型作品进行深入的阐述(采用同学讨论与老师点评相结合的方式进行)。

(2)选出自己喜欢的一位大师的作品,进行变调处理或创意制作,感受大师色彩语言的精妙之处,学习大师用色的独到之处。

根据大师作品进行的色彩变调创意,如图2-49～图2-54所示。

图2-49 学生作品 曹熹儒

图2-50 学生作品 张雨荷

知识拓展:
**现代艺术大师:马蒂斯**
详见配套资源包

知识拓展:
**文森特·凡·高:画语人生**
详见配套资源包

知识拓展:
**现代艺术大师:毕加索**
详见配套资源包

图 2-51　学生作品　吴頔

图 2-52　《奥威尔的教堂》　凡·高

图 2-53　学生作品　吴頔

图 2-54　学生作品　曹熹儒

以上画作分别为《向日葵》和《奥威尔的教堂》的变色练习。经过变色练习，可以发现，无论色相如何变化，色彩中暗含着的美学规律是不变的，只有动手实践才是检验美学真理的唯一途径。

## 任务 5　构成色彩

**任务导读**

任务重点：近现代构成色彩代表画家及其色彩特征、色彩关系，大师作品表现的色彩内涵。
任务难点：构成色彩的基本原理，以抽象表现为目的、以表现抽象精神为宗旨的绘画训练方法。

构成色彩的训练是以各种几何形为基础形态，脱离形象的外貌，对色彩进行分析与重构。要通过对抽象派大师经典作品的学习，学会色彩的采集与表现，以抽象的方式呈现色彩，并加入自我表现风格，体会作品的节奏感，体会色彩传达的秩序感。

### 5.1　康定斯基

康定斯基是抽象艺术的先驱，在绘画中注重形式和色彩的细节关系，并在画面中把许多单体进行组合，明确提出设计色彩与实用设计的联系，从而研究色彩的构成方式和产生的艺术效果（图2-55）。

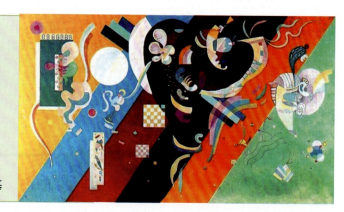

画面建立了数学模式的色彩基础，在这个严格限定、色彩丰富的背景中，放置起舞的小形体，各种图案如圆形、棋盘方块形、窄长的矩形在大几何图案上自由排列，注重直观表现和抽象形式关系的表达。

图 2-55　《构图九，第 626 号》康定斯基

### 5.2　蒙德里安

蒙德里安是几何抽象画派的先驱，他以几何图形为基本元素绘画，提倡"新造型主义"，崇拜直线美，主张透过直角观察万物内部的安宁，主张脱离形象的外形，表现抽象精神（图2-56）。

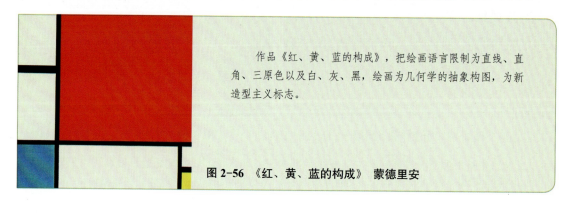

作品《红、黄、蓝的构成》，把绘画语言限制为直线、直角、三原色以及白、灰、黑，绘画为几何学的抽象构图，为新造型主义标志。

图 2-56　《红、黄、蓝的构成》　蒙德里安

## 5.3 胡安·米罗

胡安·米罗是西班牙画家，是超现实主义的代表人物，是和毕加索、达利齐名的绘画大师。米罗用象征手法传达视觉语言，形象表达了人类的感情——热爱、仇恨、信任和恐惧。画中只有一些线条和类似于儿童涂鸦的简单颜色，色块带有怪异和诙谐的特征（图2-57）。

模仿胡安·米罗风格作品的训练视频

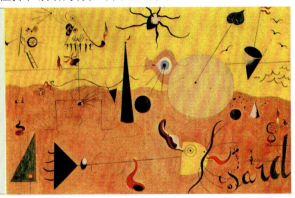

黄色和橙黄两块平面，相交于一条曲线，猎人和猎物都被画成了几何的线条和形状，一些不可思议的物体散落在大地上，有些可以辨认，有些好像暗示海上的生物或显微镜下的生物。画面充满梦幻、轻松和愉快。

图 2-57 《嘉泰隆风景》 胡安·米罗

## 5.4 萨尔瓦多·达利

萨尔瓦多·达利是西班牙画家，也是一位具有非凡才能和想象力的艺术家，他的作品把怪异的梦境般的形象与卓越的绘图技术和受文艺复兴大师影响的绘画技巧令人惊奇地混合在一起。

达利创作《永恒的记忆》时采用了在自己的身上诱发幻觉境界的手法，达利运用熟练的技巧，精心刻画那些离奇的形象和细节，创造了一种引起幻觉的真实感，令观者看到一个在现实生活中根本看不到的离奇而有趣的景象，从此以后达利的画风开始异常迅速地成熟起来，成为世界上最著名的超现实主义画家（图2-58）。

知识拓展：

**现代艺术大师：达利**

详见配套资源包

《永恒的记忆》体现了达利早期的超现实主义画风。画面展现的是一片空旷的海滩，海滩上有个莫名其妙的怪物，它有些像人的头部，敏感的人甚至从中可发现达利的影子；更令人惊奇的是出现在这幅画中的好几只钟表都变成了柔软的有延展性的东西，它们软塌塌的，或挂在树枝上，或搭在平台上，或披在怪物的背上。那块扣放的、爬满蚂蚁的、见不到时间的硬表，被解释为害怕了解真相。

图 2-58 《永恒的记忆》 达利

### 任务训练

通过以下任务训练，解决理论知识和实践应用脱节的问题，同时通过思考来阐述自身理解的方式，深化解析本节任务：

（1）分析研究康定斯基、蒙德里安、胡安·米罗、萨尔瓦多·达利等绘画大师的作品，感受几何形态造型和色彩结合后迸发的奇异之美，并选择两位画家的典型代表作进行深入阐述（采用同学讨论与老师点评相结合的方式进行考核）。

（2）查阅相关绘画流派的作品资料，感受色彩视觉语言的表现形式，开阔视野，并根据自身理解完成一幅构成色彩作品，向大家阐述自身的设计理念。

UNIT THREE

# 单元三 设计色彩基础训练

### 学习目标

1. 掌握写实性客观归纳色彩与写实性绘画色彩的区别与联系、平面装饰性色彩的二维装饰表现特征及艺术形式、解构抽象性色彩中解构与重构绘画形式的特点、意象联想性色彩画面中的精神内涵表达、自由创意性色彩的艺术个性化表现。
2. 具备色彩的采集与归纳能力，二维画面的绘制及装饰能力，抽象、夸张及运用综合材料表现色彩的能力。
3. 培养创新创意能力，树立正确的审美观；通过动手实践，培养良好的艺德及坚强的意志。

### 拓展目标

1. 通过大量实践练习，以及参与社会实践活动、设计公益活动、各类设计绘画比赛等方式，更好掌握本单元的基础训练技能。
2. 在课程进行中，可以设定额外目标：学习每个任务时都搜集并整理一些与之相关的画集、视频、工艺品，与老师和同学们分享自己的心得。

写实性客观归纳色彩

平面装饰性色彩

## 任务 1　写实性客观归纳色彩

> **任务导读**
>
> 任务重点：写实性客观归纳色彩的绘制方法与配色规律，与绘画色彩的异同。
>
> 任务难点：在忠于物象外在轮廓的同时，简化物象的造型，使新作品既不脱离物象的外形又使色彩整体化、秩序化，具备装饰效果。

写实性客观归纳色彩是从写实训练向设计色彩训练过渡的第一步，要引导学生分析色彩并对其进行归纳，强调思维的推理性、有序性，对写实色彩进行概括、整合、提炼，从而在思维方式上实现由感性思维向理性思维的转变（图 3-1、图 3-2）。

图 3-1　学生作品　郑义鑫　　　　图 3-2　学生作品　张弘扬

写实性绘画色彩静物与写实性客观归纳色彩静物的比较如表 3-1 所示。

表 3-1　写实性绘画色彩静物与写实性客观归纳色彩静物的比较

| 项目 | 写实性绘画色彩静物 | 写实性客观归纳色彩静物 |
| --- | --- | --- |
| 相同点 | 焦点透视、明暗投影、色彩法则 ||
| 不同点 | 犹如照相般描绘事物，静物色彩写实、逼真、光影和谐，具备真实的三维空间关系 | 对色彩进行概括、整合、提炼，加入主观意向色彩，弱化三维空间关系 |
|  | 属于纯粹的架上绘画艺术，为纯艺术服务 | 以设计专业人才培养需要为出发点，为专业设计服务，具有一定的功能性 |

写实性客观归纳色彩（微课）

写实性客观归纳色彩（PPT）

## 1.1 教学内容

在实践教学中，写实性客观归纳色彩训练需要以静物为色彩研究的切入点，以静物摆放为绘画参照。静物包括形状各异、高低错落有致的瓷器、陶罐、玻璃器皿、水果、衬布、干花、特色玩具、生活用品等，力求品种丰富多样。

静物摆放原则：要改变传统写生的单一固定模式，力求多系列、多角度、多层次、多有指向内涵的自由摆放形式，丰富学生的视觉选择。以形式美法则，如对称、均衡、比例、重心、节奏等要素为参考，引导学生从构图便开始进行主观设计。根据主观画面需要，学生对眼前的静物或删减或增加。提倡学生创造出新颖、有个性的设计作品，在课堂中充分营造教师为主导、学生为主体的教学气氛（图3-3、图3-4）。

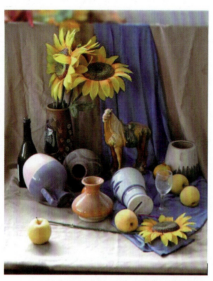

图3-3　课堂静物（一）　　图3-4　课堂静物（二）

## 1.2 观察方法

写实性绘画的观察方法一样适用于色彩归纳训练，它的观察方法是学生认识色彩、表现色彩的基础，是进行写实性客观归纳色彩训练的第一步。要提醒学生研究色彩的变化规律，以固有色、光源色、环境色为范围，同时以写实的眼光观察形体、质感、颜色、空间等关系。作画时，首先要培养学生感受美好、感悟自然、感悟眼前的物象气氛，注重对色彩的第一感受。

面对物象色彩应有创作的欲望和冲动，面对眼前的静物组合，要善于发现美，每个静物所呈现的冷暖、明暗、虚实等关系会在光影的作用下相互协调，同时要感受整体色调与气氛，对眼前的静物进行全方位的观察，体会一下让你心动的地方在哪里，找好自己所要表现的点。

## 1.3 构图

构图就是画面的布局。画面中主次关系、重心问题、图与地的关系，空间结构等方面的组合，我们称为构图。要多采用平视、仰视、俯视等一点透视的形式，在二维平面中营造三维空间效果，考虑长、高、进深等因素，使画面具备真实感（图3-5）。

根据形式美法则，画面要注意细节变化，如线的曲直、方圆、大小、粗细、长短的对比，注意面积、位置、形状的对比平衡关系等问题，忌呆板、平均无对比关系的布局。要采用传统的写实性绘画构图方式，通过一点透视绘制物象的三维关系，要以三角形构图为主，增强画面装饰效果，使色彩概括、整体化、秩序化。

图3-5　常见构图对比

## 1.4 构形

在表达物象造型时要基本准确。对物象经过理性分析后,对静物造型在尊重客观性的同时进行概括,可以形成单纯的整体感、真实感。在造型时强调整体性、秩序性,遵循"删繁就简"的基本法则。

## 1.5 构色

写实性客观归纳色彩是对固有色彩进行提炼、概括,针对物象的色彩特征及内涵气质,把色彩进行限定和归纳整合,在适合造型的前提下,用最少的颜色表现出最丰富的内涵,使色彩秩序化、装饰化。写实性客观归纳色彩通常分为两种方法,即分阶限色法和平涂填色法。

### 1.5.1 分阶限色法

分阶限色法保留客观写实造型、保留原有的光色关系,利用颜色的冷暖、纯度、明度等变化因素,采用分阶的方式表达物象色彩(图3-6、图3-7)。

区分色彩区域、分阶细化色阶,明度不能突破该区域的界限,概括的颜色要力求准确,色彩以一当十,技法以平涂为主,表现物象有较强的视觉效应和感染力。重新组织归纳、概括的色彩使画面有较弱的三维空间虚实关系,画面力求简洁并具有装饰味道。

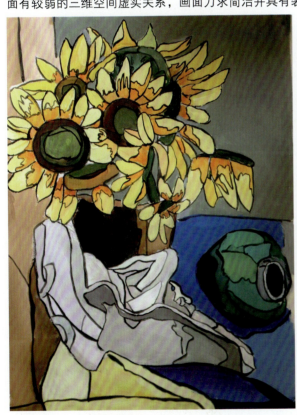

图3-6　分阶限色法　学生作品　田运泽　　　　图3-7　分阶限色法　学生作品　张雨荷

### 1.5.2 平涂填色法

对物象外形做适当的变形处理,去除光影影响,保留画面中的形象及主色调特征,增加各类线条曲直、疏密的画面调节,加强色块的繁复或删减处理,可以模糊物体的亮、灰、暗的区域划分。色彩做主观处理,使画面更加平面化(图3-8~图3-10)。

图 3-8　平涂填色法　学生作品　李昆明　　图 3-9　平涂填色法　学生作品　孙梦茹　　图 3-10　平涂填色法　学生作品　魏来

## 1.6　绘制步骤

实训目的：以复杂静物摆放为学生视觉选择，从中自主构图、自主经营画面（如画面的疏密、韵律、节奏等各种造型关系），通过对色彩的观察，提高学生对色彩的直觉判断力、理性分析力，初步熟练掌握色彩归纳的绘画方式与技巧。

训练内容：复杂静物，包括瓷器、陶器、干花、小静物、衬布等（图 3-11）。

所需材料：铅笔、橡皮、水粉笔、水粉颜料、胶带等。

图 3-11　课堂静物

第一步：用铅笔起稿，焦点透视，删繁就简，准确概括造型，仔细研究画面布局和想要表现的画面形式。

图 3-12　步骤 1

第二步：仔细观察眼前的静物组合，对静物进行填色，这时要摒弃写实绘画常用的技法惯性，采用平涂的技法处理画面，此时不是自然物象的色彩描摹，而是对色彩的概括和取舍。

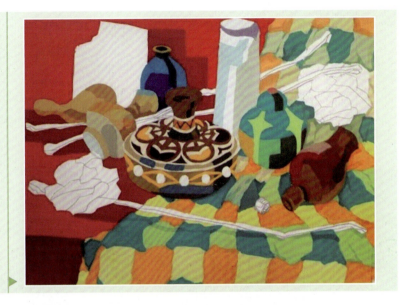

图 3-13　步骤 2

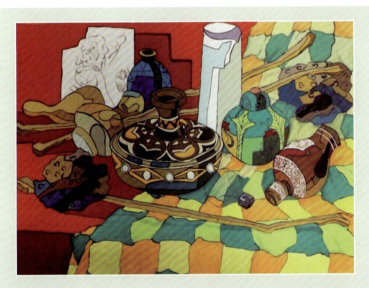

第三步：进一步加深对色彩的理解与分析，用色以一当十，以最简单的色彩表达丰富的色彩内涵，注意空间关系和整体色调。

图 3-14　步骤 3

第四步：整体调整画面，可以运用粗细不同的线条来完善画面，使整个画面在写实造型的基础上，视觉效果更加鲜明、概括。

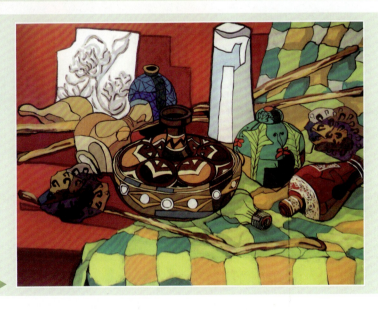

图 3-15　步骤 4
（最终完成图）

写实性客观归纳色彩步骤演示视频

## 任务训练

1. 独立创作一幅写实性客观归纳色彩作品，并通过老师点评、同学互评的方式归纳自身的不足与优点。

2. 对上述作品进行步骤图演示和理论讲解之后，结合本作品对所学知识进行整理归纳，从而掌握写实性客观归纳色彩的实践技巧。

3. 揣摩历届学生作品，感受构形、构色、构图方面的特点。

教师点评：

学生有能力主观把握画面的构图，对原有静物进行了主观取舍，构形准确，主次分明，用笔肯定。前景中小静物的色彩、主体静物的分阶填色色彩，都较好体现了对灰色度色彩的把握。但整个画幅的前景刻画不足，较为清淡。构图节奏略显松散，视觉张力略弱。

图 3-16　学生作品　沈禹彤

教师点评：

该幅画作删繁就简，色彩语言秩序化、内涵丰富。造型定位准确，用笔肯定、用色大胆，整体画面沉稳而富有特色，精细归纳了瓶身花纹和龙头瓶的造型，用多色块展现瓶身反光，兼顾了固有色、环境色以及互补色的相互关系，在刻画上如果强调一下前景主题，节奏感会更好。

图 3-17　学生作品　曲美佳

单元三　设计色彩基础训练　047

教师点评：
　　该作品为典型的写实性客观归纳色彩作品，造型准确、布局合理，突出画面的层次感，远处石膏和近处瓶身为画面拉出了纵深感，整洁清亮的用色也是其画面的特点之一，色彩归纳与采集准确反映客观物象，以一当十，简练概括，色彩的明度、纯度及冷暖处理与造型相得益彰。画面秩序化、整体化，关系明确，技法娴熟。

**图 3-18　学生作品　赵振慧**

教师点评：
　　画者以动感的角度去刻画形象，追求画面的一种不稳定感。这幅写实性客观归纳色彩作品，从主体褐色陶瓷罐到绿色瓜瓶、白色花瓶、土黄色瓷罐等静物都忠于客观原型，造型夸张不大、丰富有序的构图，使画面松弛有度、节奏感强，有种信手拈来、一蹴而就的作画风范。但是，黄绿格子衬布的色块归纳没有较明显的空间关系和色感差别。

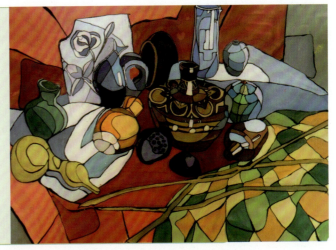

**图 3-19　学生作品　王东妍**

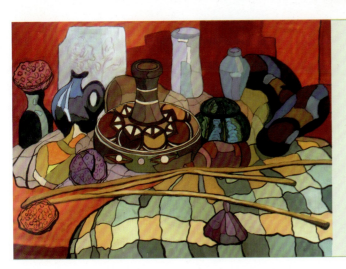

教师点评：
　　这是一幅写实性客观归纳色彩的优秀作品，其不单单是追求静物的色彩归纳的准确性及整体的构图与色彩分布和谐感，更注重物象之间关系的影响，即使众多繁杂的物象也能一一厘清关系，毫无琐碎感。画面运用了众多的不同色相的色块来完成远景静物的色彩归纳，成功将远景处各个静物的色彩归纳融于背景层次空间中，杂而不乱。其反映了画者对色彩的控制能力。

**图 3-20　学生作品　郎健**

教师点评：

　　画者运用较"拙"的笔法概括色彩归纳课题训练，使静物的原形概括化，提高主题静物的明度，使其与中黄色调的静物瓷瓶形成视觉中心。整个画面层次感强，主次分明。

图3-21　学生作品　秦淳

教师点评：

　　画者有意识地告诉我们，在忠于客观物象的造型的前提下，应对形象进行取舍、修饰，将三维空间的用笔方式简化为二维空间表现。在色彩的把握上较为准确，画面突出主体，适当地采用互补色对画面进行协调。构形方面仍需加强，色彩归纳应再细化。

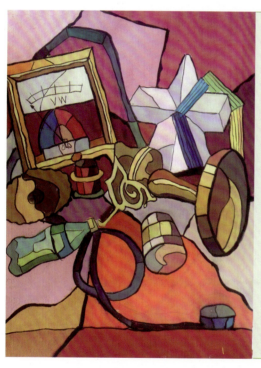

图3-22　学生作品　刘畅

教师点评：

　　这是一位绘画基础较弱学生的作品，虽然对造型结构的理解与绘制手段略显粗糙，但是对色彩的归纳丰富大胆，颜色浓墨重彩，简洁概括。对于多变的形态，色彩在同一中求变化，将自己内心的感受自信地表达了出来。

图3-23　学生作品　马小上

单元三　设计色彩基础训练　049

教师点评：
　　构形尊重写实物体的客观性，将略显不准确的造型与这幅画面的用色互相呼应。色彩归纳上用色大胆，主观脱离参照物，分阶设色丰富沉稳，看似凌乱，实则手法布满全局，画面呈现强烈的跳跃之美。

图 3-24　学生作品　马雨

教师点评：
　　此幅画作在形态多样的形体中采用减法构形、构色。通过删减，集中体现反映本质的画面，将眼前纷杂的物象归纳整合，用笔简洁肯定，格子背景衬布颜色上的选取与沉稳的红色背景相得益彰，形成明快的对比色协调。同时，采用富有节奏感的三角形构图，动感活跃，在个体静物的表达中运用了不同曲直的装饰线，突出了重点，使画面富有生机。

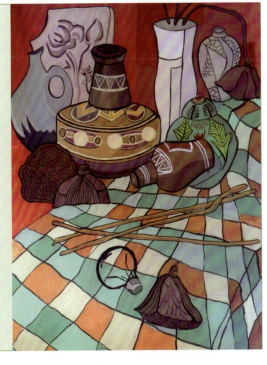

图 3-25　学生作品　矫健

教师点评：

　　这幅作品色彩构图采用散点移动式观察方法，静物之间或重叠、或平铺。每个物象的色彩处理单纯简练，从而构成了整体色调的丰富协调。画面明快有余但色彩缺乏厚重感、层次感。

**图 3-26**　学生作品　曲美佳

教师点评：

　　这是一幅仅十分钟的小品绘画练习作品，画面色彩明快，线条流畅，画者能够抓住主题物象进行描绘，把仪表与齿轮、可乐瓶与矿泉水瓶、石膏，如蜻蜓点水般逐一表现，反映了画者快速的色彩反应能力和表现力。画面的节奏感以粉红色调的衬布贯穿，画面一气呵成。

**图 3-27**　学生作品　张娇

## 任务 2　平面装饰性色彩

**任务导读**

任务重点：掌握构图方式、构形方法、色彩表达方法等内容，并用理性的思维表现画面，使画面构图富于变化和装饰感，通过创新创意画面，提升学生的审美能力及正确的审美观念。

任务难点：针对色彩的表现，注重理性分析色彩的提炼与概括方式；在物象空间、体积、色彩的冷暖等三维表现基础上，注重主观、装饰的二维画面构成。

平面装饰性色彩是主观色彩的再现，是对自然色彩进行提炼、加工、夸张、变形后的二次创意色彩。例如，平涂、勾线、渐变等方法应用其中，以表现视觉美感。排除光影因素的影响，把三维立体物象进行平面化处理，可变形、变色，加入主观色，采用大面积平涂技法，追求装饰化、平面化效果（图3-28、图3-29）。

平面装饰性色彩（微课）

平面装饰性色彩（PPT）

图3-28　学生作品　黄楷文　　　　图3-29　学生作品　《蓝天下的风景》苏瑞

### 2.1　平面装饰性色彩的概念

平面装饰性色彩是从写实性绘画、写实性客观归纳色彩的基础上演变而来的。平面装饰性色彩的画面极具美感和秩序感、表现性，注重色彩的心理情感的表达，在课堂上，可以以静物为参照，也可以自由命题进行创作，画面注重追求风格特征、追求风雅优美或明艳绚丽，强调色彩布局的表现（图3-30）。

图 3-30　学生作品　《交通》　李欣桧

## 2.2　观察方法

　　改变传统的焦点透视的观察方法，可以不受时空限制，也可以不受自然轮廓的限制。除了正常视觉角度外，多变换角度，如从俯视、仰视等角度去观察，也可以采用散点或移动的观察方法，总之，可以多角度去选择物象，体现静物美感（图 3-31）。

　　在实际教学中，学生每变换一个角度就会有一个全新的画面，自然形态所呈现出来的对称、均衡、重复、群化等，本身就折射出富有创意的形式美画面（图 3-32）。

图 3-31　学生作品　赵振慧

图 3-32　学生作品　杨佳妮

## 2.3 构图

采用散点式、移动式的观察方法,画面会呈现多样新颖的构图方式,如水平线和垂直线构图(图3-33)、斜线、曲线、S线构图,画面会形成或平和宁静、或高耸肃穆、或流动刺激、或有节奏秩序感等视觉效果。它打破了焦点透视常规,强调多视点的物象组合,把所看到的物象全部表现在画面上,画面构图体现了多维空间、多层次感的表达。

图 3-33　水平线与垂直线构图

形象的平面化处理:不同体积、不同空间的形象位于同一平面,形象之间削弱体积感和纵深感,进行不同方向的延展与平摊,注重形象的排列、对比呼应关系,利用形象高低对比、面积对比、位置对比的不同表达,强化形象的可视性(图3-34)。

图 3-34　散点式构图

一个好的构图没有定式,只要画面立意新颖、主次得当、赏心悦目或能引起心灵的震撼与共鸣,都可以称为好的画面构图。

当然,构图要素对画面的色调、整体均衡有较大的影响,如在构图时要明确画面基调,处理好画面黑白灰的布局十分重要。黑白灰的交错变化、呼应与穿插、主次关系、疏密关系都会影响画面的优美构图秩序,同时影响画面的稳定感和均衡。

## 2.4 构形

### 2.4.1 平面形象简化与添加

将写实的客观物象从三维的认识理念转化为二维平面设计,形象的平面化是平面装饰性归纳色彩的构图前提,是对其进行装饰附色的保证。

在形象平面化的过程中,简化是先外后内,是外形的删繁就简,以使形象更突出、更感人。而添加正好相反,是为了打破单调气氛而增加装饰纹样形成的美感,它将不同物象的艺术形象结合在一起,使形象产生新意或寓意,使形象具有装饰性(图3-35)。

图3-35 形象的简化与添加

另外,平面形象的添加手法可以增加画面的装饰线条,使形象具有节奏感和韵律感。线条可以直观表现形象的情感和立意,在对线的锤炼和应用时,需要充分了解物象内部结构和外部轮廓的特征。添加的方法在民俗美术中常被运用,在传统的吉祥装饰图案中有较强的借鉴意义(图3-36)。

图3-36 平面的简化与添加——重线勾边

### 2.4.2 平面形象变形与夸张

在表现平面装饰性色彩语言的形象时，可通过变形与夸张提炼外形轮廓、利用线条粗细长短表现形象性格；将正常比例进行缩放或拉长，强化性格特征或形象特征；运用局部夸张，舍大抓小，突出形象典型部位，改变结构特征；整体夸张使形象与画幅适应（图3-37）。

图 3-37　形象的夸张与变形

总之，夸张变形、简化添加都是自然形象的再创造，它所增加的点线面的构成要素和表现内涵，需在尊重自然物象的形象特征、内部结构的前提下实施创意，它所展现的形式美是主观思维内涵更加丰富的体现。

## 2.5　构色

### 2.5.1　写实性的平面装饰性色彩

此部分色彩的表现，首先在构图上采用相对写实的造型，外形的变化与夸张较弱。学生根据画面不同的表现风格，摆脱光影、明暗的色彩影响，确定主体形态和基调，对物象色彩进行主观提炼、归纳，是重新分割与取舍色彩的过程，是色彩思维转换的过程。提炼后新色彩在纯度、明度、色相表现上具有主观性。

另外，也可采用色块组合的方法。先分析出画面静物的结构走向，结构依附于整体色块表现，色块表达各个物象的分割，色彩可加入主观意向成分，同时注意各个色彩语言之间的对比与协调，达到分清层次、表达气氛的效果（图3-38）。

图 3-38　色块分割　学生作品　秦淳

## 2.5.2 夸张变形的平面装饰性色彩

构形多采用平铺的手法，用色处理单纯、大胆，通过对物象的感受，表达色彩的情感，是主观情绪表现，有引起观者情绪共鸣的效果。画面的色彩可秩序化、可重复、可渐变，色彩多赋予象征寓意（图3-39）。

图 3-39 学生作品《荷花盛开》 刘思言

## 2.6 绘制步骤

实训目的：

摆放多组不同色彩基调的静物，以平视或移动的观察方法选取静物，根据表现风格进行构图，对画面的分割与夸张进行调整，摆脱真实色彩的影响，平衡各元素关系。通过对平面装饰色彩的构图、构形、构色的训练，提高学生对色彩的提炼、夸张的主观表现力。

训练内容：复杂静物，包括瓷器、陶器、水果、衬布等。

所需材料：铅笔、橡皮、画纸、水粉笔、水粉颜料、胶带等。

第一步：用铅笔起稿，弱化透视、造型的立体关系，画面布局秩序化、风格化、表现化。

平面装饰性色彩步骤演示视频（视频）

图 3-40 步骤1

单元三　设计色彩基础训练　057

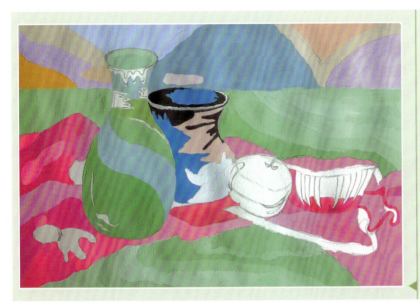

第二步：观察静物组合，对静物进行填色，多用主观色和物象的固有色，采用平涂的技法处理画面，色彩要饱和、概括、单纯。

图 3-41　步骤 2

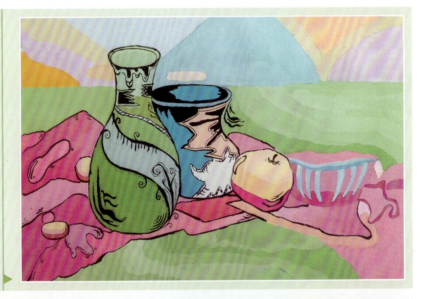

第三步：进一步深化装饰色彩的表达方法，把色彩赋予情感和象征，以最简单饱和的色彩表达丰富的内涵，注意空间层次和整体色调的协调。

图 3-42　步骤 3

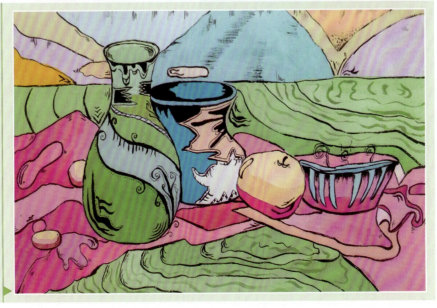

第四步：整理画面，进一步深化色彩的表现，平衡各要素的对比关系，使画面更加和谐。合理运用装饰线修饰静物形象，具备明确的二维空间装饰效果，使形象更加鲜明。

图 3-43　最终完成图

## 任务训练

1. 根据自身理解创作一幅平面装饰性色彩画作,并通过老师点评、同学互评的方式归纳对画作的理解,实现对装饰性色彩作品的深层次解读。
2. 通过独立创作平面装饰性色彩归纳画作,解决理论与实践应用脱节的问题。
3. 揣摩以下学生作品,感受构形、构色、构图方面的特点。

教师点评:
　　画面色相的把握极具特色,整个画面运用大量的红与绿色块的面积对比,形成主色调颜色,通过不同颜色的变换,准确地勾勒出整个画面景致,使整体画面呈现独特的简约美。用背景衬布巧妙地分割区域,使画面极具灵动感。属于色彩协调的一幅佳作。

图 3-44　学生作品　赵鑫

教师点评:
　　运用拟人化卡通形象表现画面,注重形象的动态表达,或喜、或悲、或惊恐、或怒、或笑、或呆萌,表达了十分丰富的表情世界。形象变化夸张,多个群化形象与特异形象组合,具有较强的装饰感,运用多组对比色彩、无彩色表达画面,如黄蓝、橙紫、土红与墨绿等,色彩丰富,节奏感强,引起观者共鸣。

图 3-45　学生作品　陈艺源

单元三　设计色彩基础训练　059

教师点评：
　　这是一幅平面色彩归纳与主观创意的作品。整个画面采用一个蓝色瓶体色彩归纳为视觉中心，与黄色小瓶相映衬，画面中不断出现典型的对比色搭配协调了全局的色彩关系。丰富的装饰线纹饰使画面具有强烈的视觉冲击力，同时具有较强的层次空间感和装饰味道，画面富有特色。

**图 3-46　学生作品　高佳钰**

**图 3-47　学生作品　杨佳妮**

教师点评：
　　这幅画面是以饮料瓶、水果、石膏组合而成的。
　　整体画面绚丽多彩，蓝紫主色调中穿插着点线面的平面构成符号，如箭头、拼图块、圆点、水波、水滴等主观元素，使画面富有特色。
　　特别是在流动的黄色色条中，呈现出一个楼梯的效果，将二维平面转换为三维空间，增加画面局部透视感，丰富观者视觉感受。

**图 3-48　学生作品　田运泽**

教师点评：
　　这是一幅构图饱满、色彩归纳简洁明快的装饰画面，在简单大方的平涂色块上面附注各式的装饰线，增加了画面的灵动感和主观意向。小面积的黄蓝色调、红绿色调平涂对比，体现了装饰性，画面中静物在造型和色彩上追求单纯感，是利用物象本身的固有色进行的搭配。

教师点评：
这幅画运用了大量的对比色，红与绿、黄与蓝、紫与橙，多种对比色组合在一起，适当改变各部分面积，运用简单平涂表现主体与背景产生的互补关系，提高明度、纯度，利用不同的直线、曲线装饰画面，形成了整体配色的协调统一。

图 3-49　学生作品　杜树东

图 3-50　学生作品　赵鑫

教师点评：
在画面中，背景衬布采用平面构成中重复的反复排列形式，在重复的菱形的衬布背景中，刻意塑造曲线与直线的造型静物，使观者视觉集中。在色彩运用上，采用红与绿的填充对比、黄与蓝的分散对比，白色菱形块的协调因素与红辣椒的写实手法都使画面丰富而有内涵。

图 3-51　学生作品　王达林

教师点评：
该画面运用装饰性色彩表现的同时，充分运用了动漫手法，彰显了一幅灵活、梦幻、精致、纯粹的色彩碰撞画面，彰显了画者丰富、纯真的内心世界。动漫的处理方式俏皮活泼，别具一格。

单元三　设计色彩基础训练　061

图 3-52　学生作品　申恩瑞

教师点评：

画面中心以紫色花瓶为主体，整体构图环绕主体静物摆放，属于散点式主观构图方式的一种。

背景将画面明确分割为左绿右红、左冷右暖，瓶身采用黄色色块进行点缀，丰富了画面色彩的协调感。

其缺点是画者本意采取形象交叉或交叠的形式体现形式美，然而形象之间的交叉或交叠产生的新形象没有表现亮点，层次感不强，主体细节刻画较少，无法突出主体。

图 3-53　学生作品　赵鑫

教师点评：

在画面的形式上尊重客观物象形态，描绘的形象舍去了光线下的明暗变化，摒弃了材质表现，静物复杂的细节描绘变成了简单的色彩归纳。大量的活跃的不规则的装饰线增加了画面的随意性、灵动感。大面积的黄与紫蓝色系对比形成了较强的节奏感。

教师点评：

蓝绿主导色下，画者舍去了三维空间的绘画规律，将静物分散排列，呈现了一种秩序的理性分析。左侧水果与中心静物的结构分析线处理，体现出了画者的造型基础较强，红、黄、蓝色块大胆的平铺与规范的装饰线组合，表现出色彩语言的统一与丰富。

图 3-54　学生作品　张放

图 3-55　学生作品　郑皓楠

教师点评：

本幅作品对邻近色做了分析与概括处理，在不改变原形的基础上根据每个物象的结构进行分割，力求忠于原型。色彩运用不多，主要以蓝、绿、黄、褐色进行明度、纯度的分析，色彩微差处理准确，但是在画面中，中景的静物色彩归纳没有按照结构去区分填色，画者单纯地追求色彩的环境色表达。

图 3-56　学生作品　张放

教师点评：

画面粗犷的色块归纳，多用菱形与三角形描绘色块关系。远处灰色的背景和近处红色的衬布形成远近关系，红色陶罐、衬布与绿色瓶子相互协调，蓝色瓶身与黄梨形成对比关系，进一步丰富了画面。

远处背景的波浪曲线与近处的菱形色块相互呼应。整个画面从色彩对比到静物分割，形成了协调的节奏感。

教师点评：

画面构图别致，视觉中心呈现出一个多彩的静物形象。低明度冷色系的紫红、蓝紫色作为背景，反衬出高纯度下不同饱和度红、绿色相的单体静物，特别是近景中高明度水蓝色的衬布与粗细、曲直不同的装饰线提亮了画面，使整个画面的丰富色彩与形式多样的装饰线得到完美结合。

图 3-57　学生作品　刘文瀚

教师点评：
　　大胆地运用不同三角形分割组成背景，各个分割块采用不同明度、纯度的对比撞色平涂，以直线的装饰线来反衬画中唯一的曲线静物表达，突出观者的视觉感受。

图 3-58　学生作品　唐一娜

图 3-59　学生作品　郑义鑫

教师点评：
　　该幅画作中，蓝绿色衬布同时对应红色、黄色的瓶子，用色块中明度的变化来区分明暗层次，扁平的衬布与立体的瓶身形成反差，凸显了画面的装饰性。
　　画面中紫色的瓶子中和了大面积的黄橙色，协调了画面的色彩布局，属于点睛之笔。
　　其缺点是用笔不够肯定，线条勾勒较为死板。

图 3-60　学生作品　刘新宇

教师点评：
　　画者对静物的结构表述较为严谨，在用色上，多次的对比使画面形成了色彩协调的关系。
　　物象刻画忠于原型，色彩分割描绘较为细致。
　　色块高度概括的衬布和色块归纳细致的静物层次分明，单体静物刻画细致。灰色的背景、蓝色的衬布，从色相上区分了远近，使整体画面极具层次感、装饰感。

## 任务 3　解构抽象性色彩

**任务导读**

任务重点：解构抽象性色彩的构成方式，透过物象的表层寻找本质存在的思维方式及技巧。

任务难点：学会对物象的形体、色彩进行精选，灵活运用打散及分解后的特征元素，以表现异变，构成有抽象意味的形式画面。

"解构"是从 20 世纪五六十年代的解构主义流派衍化而来的。它的表现手法与现代流派中的立体派、分解主义很接近，是将原有的整体进行"打散""分解"，利用某个局部或有鲜明特征的元素进行重构的过程。分解整合后的形象是新的思维方式和主观情绪的再现。解构与重构从写实物象造型分解开始，打破常规、求异求变，各个元素的组合产生了一种失重的视觉感，不注重完整性，强调不稳定性，是抽象形态的心理情感和精神诉求的设计过程（图 3-61、图 3-62）。

图 3-61　解构主义流派建筑　　　　　　　　　　　　图 3-62　《弹曼陀铃的少女》　毕加索

### 3.1　教学内容

训练时可以以静物为表现对象之一，需要拟定设计主题，对自然静物进行局部或整体分解，对分解后的形态、色彩等信息进行二次创造，作品具有个性思想和艺术特征（图 3-63）。

课堂上，学生需要深刻体会后现代解构主义、立体主义、抽象主义等流派的精神内涵。此时，教师要鼓励学生展现个人的色彩魅力和张扬的个性画面，注重形与内心思想的完美结合，在构形与构色的布局中不再受写实绘画束缚，形成超出常规的构成画面（图 3-64）。

图 3-63　学生作品　吴俊杰

图 3-64　对照片进行重构的创作手稿，毕加索作品《演员肖像》

## 3.2　观察方法

作画时，可以采用散点移动式观察方法，需要以激情和感性来面对客观物象，以直观感受为创作灵感。观察物象时要重视物象内外结构分解后的新意与独特性，重视观察中的"特异"与"另类"元素，重视搜集客观物象直观感受，为创新求异地重构画面做好观察储备（图3-65）。

图 3-65 学生作品 张雨荷

## 3.3 构图

画面不具备明确意义的特征,创新后的作品是多层意义的诠释,画面不会固定一个中心意义,构图呈现一种多元化主观状态,如分割式构图、斜线式构图、曲线式构图、焦点构图、散点构图、秩序化构图、多心式构图、中心式构图等,形式灵活多样。训练学生构图环节本身就是一个设计再造的过程。

## 3.4 构形

解构抽象性色彩在构形上的表现通常是自然物象下的抽象形态转变,或是自然形态中的局部突显、变异等形象的重构。

构形主要通过平面构成中重复、渐变、移动、发射、重叠、透叠、交叠、错位、剪切等方式来完成。分解破坏后的新形象,有些还具备原来形象的特征,有些则经过主观意识改造,呈现出新奇、特异的画面效果(图3-66)。

在设计重构后的新形象时,自己内心想要表达的主题要与之贴切,注意把握好破坏的"度",切忌杂乱、琐碎、空洞等问题。画面禁忌无精神内涵又无美感。

图 3-66 "立体主义绘画"作品 胡安·格里斯

## 3.5 构色

画面的构色都是主观色。要通过对原形态色彩的删减，弱化色彩空间层次，提取主观色。或者根据变形后的抽象形态赋予形象象征和寓意的色彩（图3-67）。

构色手法与范围是多样的，在教学中要以激发学生创作激情为首要任务，引导学生进入一个充满发现、充满活力的创作课堂。

图 3-67　学生作品　《镜像》　李欣桧

## 3.6 绘制步骤

实训目的：摆放的各个静物之间可以是有关联的，也可以是无内在关联的。对于解构抽象性的色彩画面，不仅仅是摆脱自然物象的影响，更是视觉空间在重复中求新奇的表达。通过训练不相关因素相互融合的创作，掌握重构后的形象，在违背透视规律下建立多维矛盾空间的概念，打破视觉常态，在构图、构形、构色的训练中，得到不同秩序的视觉效果。

训练内容：复杂静物，包括瓷器、陶器、干花、新奇静物、衬布等。

所需材料：铅笔、橡皮、水粉笔、水粉颜料、胶带等。

解构抽象性色彩训练视频

解构抽象性色彩步骤演示视频

第一步：用铅笔起稿，二维画面中可以建立多维空间效果。

图 3-68　步骤 1

第二步：观察静物组合，对静物进行分解与重构，分解后的形象与主观意识相符。

图 3-69　步骤 2

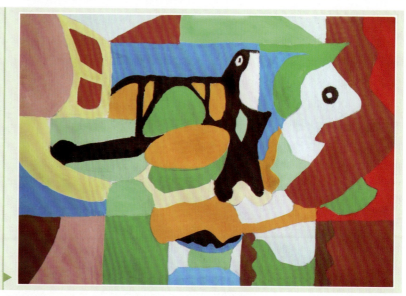

第三步：进一步深化解构色彩的表达方法，把色彩赋予情感和象征，注意空间层次和整体色调的协调。

图 3-70　步骤 3

第四步：整理画面，突出特异类形象的解构、空间关系的表达，协调画面空间层次关系。

图 3-71　步骤 4（最终完成图）

## 任务训练

1. 根据自身理解创作一幅解构抽象性色彩画作,并通过老师点评、同学互评的方式寻找作品的不足与亮点,使个人作品风格化。

2. 感受和欣赏他人作品,理解解构主义流派和解构抽象性色彩所强调的视觉失重感、不完整性和不稳定性的美感。

教师点评:
　　这是一幅解构抽象性色彩的佳作。本幅画面采用了直线与几何形状的分割构成方式,重新按照画面的需求进行编排,改变客观物象建立新结构形式,运用抽象化的手段组建物象造型和色彩。蓝红色彩各部分的分层推进表达,加强了画面的节奏和韵律。

图 3-72　学生作品　曲有杰

教师点评:
　　本幅画充分利用了立体派的表现手法,人物形象寻求独特视角,采用多向思维表达方式,在具象与抽象间寻求表现,画中人物五官的错位挪移、重叠、透叠的处理,都蕴含了作者的匠心。

图 3-73　学生作品　刘守宇

图3-74　学生作品　曲友杰

教师点评：

这是一幅由埃菲尔铁塔、中国元素、静物风景组合的画面，通过不同形状的几何分割，穿插设计重组画面，以平涂的方式简化背景低纯度的色彩，各元素的表达运用了中国传统剪纸的方式，剪纸高明度纸雕效果与大红的传统气氛使画面极具特色。

图3-75　学生作品　苏占财

教师点评：

竖幅构图的画面，将海洋世界分层展现，色彩搭配和谐，各种鱼类和海洋植物都融入了蓝色海洋的背景画面，凸显了海绵宝宝的形象，为画风增加了童真趣味。

画面采用不等面积分割，形象以分割线为错位分解，形成了多维度的描绘。

教师点评：

画面大胆地进行了四块切割，将吉他用四种不同的风格展现，夸张的物象描绘，抽象的视觉效果，无不体现着立体派的影子。

多变的修饰手法、概括的色彩处理都凸显了画面的张力。

图3-76　学生作品　苗佳欣

单元三　设计色彩基础训练　071

教师点评：
　　这是一幅解构与重构的作品，采用立体派解构形体的表现方法，把造型分割打散，将静物倒置或分解展现，使画面介于抽象与写实之间。
　　色彩概括简明，画面呈现了冷色调的深沉感，最后用点彩的方式中和色调，提亮丰富画面，使人印象深刻。

**图 3-77　学生作品　苏占财**

教师点评：
　　本幅画以三角形直线切割作为框架支撑，以直线与圆形成交汇节奏，形成线面构成。
　　同时，采用红、蓝、紫进行撞色处理，使整个画面通透靓丽。
　　运用平涂、叠加的手法进行设色。

**图 3-78　学生作品　苏占财**

教师点评：
　　本幅画色彩浓郁，通过色彩对形象进行打碎、分割、组合。画面中主体静物的破碎感突出了解构风格的不稳定和无序性。
　　画面以蓝黄对比、橙紫色对比形成画面色彩冲突的视觉效应，画面中最后喷洒的点彩覆盖，起到了丰富画面整体效果的作用。

**图 3-79　学生作品　苏占财**

教师点评：

　　解构的画作中，以直线分割，将作品分成基本等量的三部分，主体形象以静物为参照，而在三段背景中以蓝、黄、绿为表现，并在各个部分相互渗透，以达到和谐统一的效果。

　　静物解构与重构的表达充满想象的含义，与装饰线结合在一起，丰富了画作的视觉语言。

图 3-80　学生作品　张放

图 3-81　学生作品　《我们》　李欣桧

图 3-82　学生作品　杜树东

教师点评：

　　作品取材于日常生活，把画面中的2个主体人物形象进行解构后重组，在表现主义的反复强调下，颠覆写实形象、强调抽象重组，看似无题，却通过创作手段表达绘画者的思想，错位挪移的眼睛、嘴唇等五官，归纳整合的色彩，都深受立体派作品的启发，使画面具有丰富的、创造性的、个性的情绪表达。

教师点评：

　　作品根据不同画面切割而不断变换颜色，彰显出了作者的丰富内心，互补色的灵活运用提升了画面的层次感。

　　符号似的画面有着康定斯基的影子，通过抽象的图形将解析主义的主题表现得淋漓尽致。

　　丰富的画面，将层次感进一步提升。整体布局乱中有序，是一幅符合解构与重构要求的佳作。

教师点评：

交错分割的画面、打碎分解的女孩儿形象、局部放大的面容、手持手机的动作，以花海为背景衬托进行人物重构，明快的红、黄、蓝色块，夸张抽象的人物动作都使画面充满明朗的节奏和遐想，体现了一种错位的美感，反映画者的情绪倾向。

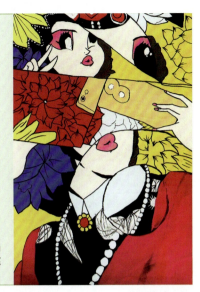

图 3-83　学生作品
《手机中的女孩》姜荞

教师点评：

作品有明显的浮世绘风格，采用"一刀切"的分割错位方式，提升了画面的层次感。

画面主次区分明显，例如花纹繁复的鲸鱼与简单描绘的远处山峦，纯度较高的海洋生物与纯度较低的背景。

作品整体色彩和谐。

图 3-84　学生作品　刘静静

教师点评：

画作以线性切割为基础，主题形象每个部位都是剪切分割，打碎后的形象被安置在分割线以内，重组后的新形象安排合理，被分解的元素已经成为独立形象，在各个块面布局。

色彩仍然离不开对比色块的冲击，装饰线的合理应用，给人以流畅优美的感觉。

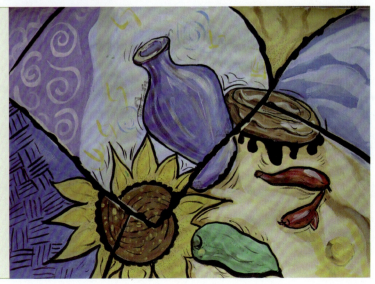

图 3-85　学生作品　黄楷文

## 任务 4　意象联想性色彩

意象联想性色彩（微课）

**任务导读**

任务重点：意象联想性色彩的创作方法，使作品情绪化、表现化。

任务难点：针对客观对象产生心理现象的认知，运用发散性思维强调个人感受、强化主观意念。

图 3-86　意象画面

所谓意象，是指借用客观物象寄托主观情思，通过丰富的联想、想象使画中的人、景、物含有诗情的意味，借物寓意，达到自我情感与客观形象的合一。

意象联想色彩创意是根据现实物象联想创造形成的，画面中的形象可具象可抽象，空间表现多维化，色彩通过概括、变形、夸张来表达情感、心境，画面主题思想会带来无限的想象空间。表达形式更趋于意境化、情绪化（图 3-86）。

### 4.1　教学内容

意象联想性色彩训练是客观感受、主观联想的心理现象表达。在训练中打破习惯性思维，将自己的审美、情感、兴趣等心理因素，通过物象照片或以自然物象为依据提取意象色彩，以点、线、面的表现方式对物象加以概括、夸张，突出心境情感的外在表现，使客观物象与个人心境相融（图 3-87）。

画面所传达的抽象性的、象征性的、表现性的感受，都着重强调画面意境。强调主观情感的外在感受，可以培养从具象写生到意象创意的设计能力，以及画面的创作构想能力。可以通过激情的笔触、强烈的颜色、新奇的构图、变形夸张的形象，或清雅的意境等视觉语言，来充分表达画面的意蕴并进行情绪的宣泄（图 3-88）。

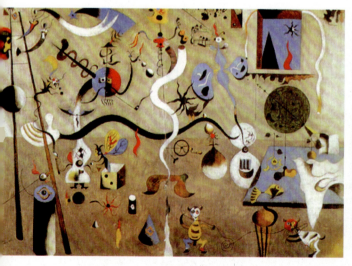

图 3-87　《哈里昆的狂欢》　米罗

图 3-88　学生作品　《蝴蝶与鱼》　汪子钧

## 4.2 观察方法

画面要体现自然物象给观者带来的情感意识，在观察中要感受整体物象气氛，摆脱焦点透视，进行多维联想，以感性而引发的理性思考作为创意构思状态。画面所具备的创意主题、象征寓意的情景可采用散点透视及二维平面多维空间的体现，彻底打破时空的界限，达到情景交融的境界。

## 4.3 构图

在创作时，要用自己的眼睛去发现美、用心灵去感受自然。自然物象的生动景象所带来的心灵触动，是创作的源泉，在构图中要强调抒情达意。

构图强调感性的随意性，不受焦点透视的影响，注重视觉形象的动态表达，是主观情感的释放。与表现主义流派相似，不满足于物象外在的刻画，而重视内在的情感宣泄，是由对物象或色彩的感觉而引发的情绪表达。在构图中，风雅与优美仅仅是审美标准之一（图3-89）。

## 4.4 构形

意象语言构形表达，多种多样，形式感强。引导学生分析物象形态的节奏美感，探讨意象联想与结构的本质联系。创意造型的表现可以多样化，形象的创意与表现主题的结合要个性鲜明、手法浪漫，塑造形象精彩而含蓄，饱满而不单调，要大胆创新，赋予形象较高的艺术品位。

## 4.5 构色

意象联想性色彩表现离不开抽象色彩的构色方式，虽然写实色彩、装饰色彩、解构色彩、意象色彩的画面形式不同，但设色的规律是相通的。构图与用色应巧妙呼应，充分运用点、线、面、肌理的丰富内涵，使形与色在画面中得到视觉协调（图3-90）。

图 3-89　学生作品　《我们与动物》　姚鑫禹

图 3-90　学生作品　《梦境》　李卓飞

意象色彩的构色表现形式分为两种，一种是有针对性的主题定位，包括客观形象、抽象形象以及精神因素。另一种是无主题创意，追求单纯的形式感，其形式感表现多于内容表达，使意象创意色彩融入西方几何抽象的纯粹形色，追求视觉冲击和色彩的精神内涵（图3-91）。

### 4.6 绘制步骤

实训目的：学生可以以静物为参照，也可以搜集主观意象色彩材料，包括大师经典作品、中国写意作品、风景、人物、静物、动物的图片，画面处理既可以表达主观写意，又可以通过粘贴、剪接等手法进行色彩的抽象表现，使画面形成点、线、面的节奏感和抽象感，具有浪漫的写意情怀，成为抽象的精神寄托。

训练内容：意象联想性色彩训练旨在培养学生的主观因素，画面中注入个人意念与情感，是主观情绪的抒发与宣泄，画面不限风格、不限形象。

所需材料：铅笔、橡皮、胶带、水粉笔、水粉颜料、油画棒、彩铅、水彩、丙烯等。

**图3-91** 学生作品 《祭祀》 姚鑫禹

第一步：用铅笔起稿，构建画面的主观表现意识图形。

**图3-92** 步骤1

意象联想性色彩步骤演示视频

第二步：针对几何形归纳的主题，表现画面的形式感。

图 3-93　步骤 2

图 3-94　步骤 3

第三步：进一步深化画面的点线面节奏、色彩的表达方法，以及写意色彩的主体性创意，注意空间层次和整体色调的协调。

图 3-95　步骤 4（最终完成图）

第四步：整理画面，突出色彩的形式感和浪漫情怀，协调画面的空间层次关系。

## 任务训练

1. 根据自身理解创作一幅意象联想性色彩画作,并通过老师点评、同学互评的方式归纳不足与亮点。

2. 通过动手实践感受和欣赏他人作品的方式,理解意象联想性色彩的真实含义,用画笔展现精神内涵。

教师点评:

作品将夸张、变形的吉他结合绚丽多彩的背景,弯曲的笔触隐喻着音乐的符号,多彩的用色象征着音乐的欢脱活泼,体现着作者欢快愉悦的心情。

同时,用花朵、蝴蝶等美好的事物进一步表达了作者喜悦的情绪。

**图 3-96　学生作品　《吉他构想》　米琪**

教师点评:

这幅画作反映了画者深沉的浪漫情怀,黑白构建的钢琴仿佛与灰黑色背景融为一体。红色的蝴蝶及时点亮了跃动画面。黑与白、红与黑色块的运用既简洁又丰富,画面气氛的营造向观者诉说着无限的诗情与画意。整个画面表达了画者的写实能力与意向思维。

**图 3-97　学生作品　《钢琴与蝴蝶》　白轩宇**

教师点评：

这是一幅耐人寻味的画作，苍凉冷色调的配色，在深沉的几何图形交叉重叠色调的陪衬下，呈现出直与曲、圆与方的布局。从画面中能感受到作者黯淡的心情，四周冷淡的颜色中只有画面中央的一隅粉色天空，犹如希望，犹如阳光，提升了画面的故事性。

**图3-98　学生作品　《仰视》　马逢泽**

**图3-99　学生作品　《梦家园》　曲友杰**

教师点评：

荒芜的道路，仿佛只有天空中云雾缭绕的口袋中才有梦中的家园。主观意象的表现是抽象与具象的结合体。运用隐喻的表达方式，略显暗沉的画面，宣泄了画者的内心情绪，意象色彩的形式语言表现了一幅梦幻般的成人童话。

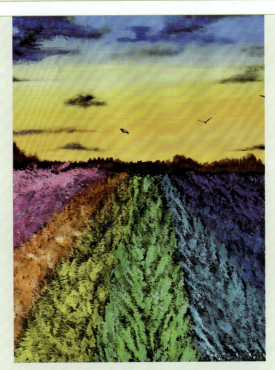

**图3-100　学生作品　《七彩大地》　赵浩童**

教师点评：

金色晚霞下，远处地平线的树林形成一抹漂亮的剪影，天边自由飞翔的几只小鸟点缀天空，绚丽七彩的大地夺人目光，整幅画作如油画般厚重、瑰丽。画者技法熟练、用笔轻松流畅，传递出的信息如梦幻般迷离动人，熠熠生辉。

教师点评：

交响曲是器乐体裁的一种，需要多种乐器相互协调，从而达到完美效果。

该幅画面用丰富而绚丽的色彩为观者呈现了一幅绚丽的视觉盛宴。

强调肌理的笔触彰显了画者畅快写意的心境。

**图 3-101** 学生作品 《交响曲》 任国梁

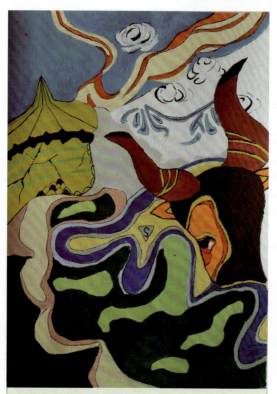

**图 3-102** 学生作品 《牛头》 王艺莹

教师点评：

古朴的具有民族特色的帐篷，弯曲的红色彩带，苍蓝的天空，雪域高原的牛头都辅以藏族元素符号，观者会油然而生一种苍凉广阔的情怀。

红色的牛头与蓝绿背景色形成了鲜明对比，突出了画面主体，其神情似乎与观者交流着思想，参观者共鸣，成为画面的点睛之笔。

**图 3-103** 学生作品 《嘀嗒》 李晨曦

教师点评：

作品既体现印象派点彩画风，又有达利作品的影子。画者用漂浮的时钟、规矩的桌椅和窗外的建筑群组成了一幅意象写意作品。

彩带拉着钟表，仿佛没有重力般悬浮在空中，给这幅原本较为写实的画面增添了创意思想，展现了作者的丰富色彩感受和扎实的基本功。

美中不足的是，作者没有在画面中明确展现自身情绪的意象走向。

单元三　设计色彩基础训练　081

教师点评：

　　作品用意象性的表现手法，描绘了一幅绚丽灿烂的城市夜景。立交桥上穿梭不息的车辆，在红黄灯光闪烁下犹如一条灯光之河。车流在流转波动中与画面中的蓝色楼房形成动静对比，用笔流畅，技法娴熟。

**图 3-104**　学生作品　《夜色》　沈禹彤

教师点评：

　　作品采用局部粘贴的方式丰富画面，采用抽象性的绘画语言，将朋友和自己的形象放在画面中间，周围充斥着台灯、绿植、床头等写意形象，使画面充满支离破碎的不安感。凌乱粗犷的笔触、奔放的色彩搭配无一不体现野兽派、抽象派的风范。

**图 3-105**　学生作品　《朋友》　范明阳

教师点评：

　　3个舞动的人物形象在硕大的蒲公英花茎上轻歌曼舞，犹如蒲公英一样随风摇动，远处蓝色的背景衬托着黑白人物形象，意境空旷，轻灵悠然。画者不满足于描述形象与思想之间的关系，而是在表象的描述中表达隐喻暗示，让情绪与思想溶于意象，通过自然物象的色彩表现，表达画面的象征主义、唯美主义与浪漫主义。

**图 3-106**　学生作品　《仙子》　李欣桧

教师点评：

本幅画作构型简单，用色单纯明快，运用寓意、联想的手法体现女孩这一主题。在用色处理上，以低明度的蓝、深红为背景，色彩纯度和明度恰到好处地成为背景衬托，拉出了远处背景和近处女孩的层次感。以简约的曲线外轮廓塑造女孩的形象，各部分用色饱满丰富，充满活力的技法表现，形成了清新的单纯之美。

**图 3-107** 学生作品 《女孩儿》 范明阳

教师点评：

该幅作品背景表达运用青莲和天蓝两种颜色，以明度推移的方式将背景分阶出十几个等级等差排列，黄绿色跳动的书籍由近至远分布，将观者的视线聚集在飞翔的书籍上，黄色的书籍和紫蓝色的背景形成互补色对比，并运用符号及线条装饰处理画面，形成较强的律动感，使画者的情绪跃然纸上。

**图 3-108** 学生作品 李晨曦

单元三　设计色彩基础训练　083

教师点评：
　　本幅作品完全采用同一色系的颜色，通过明暗灰度的变换，展现出了一幅黑白转换的明度差别画面，是画者写意的体现。灵活多变的技法，突出肌理变化的表现形式，给画面以丰富的层次感。

图 3-109　学生作品　《灰色遥望》　任浩天

教师点评：
　　作品在构图与用色上有着乔治·布拉克早期作品的风格，高度归纳的几何色块，无论是黄色的波浪块造型，还是蓝色的三角形形象都在画面中呈现一种符号化的倾向，线条的搭配使这些图形获得了某种依托和含义。整体画面平衡和谐而优美，构成了一幅全新的意境。

图 3-110　学生作品　《梯》　程浩南

## 任务 5　自由创意性色彩

**任务导读**

任务重点：运用某种工艺材料进行色彩设计训练，有针对性地对物象的色彩、质感等因素进行造型研究，感受艺术与设计的关系。

任务难点：预先设定设计对象，对其构成形式和风格特征等进行规划表现。

本任务训练是在掌握写实性客观归纳色彩、平面性装饰色彩、解构抽象性色彩、意向性联想色彩的基础上进行的综合创意应用。在表现中，可以不受任何程式化的思想及规范的约束，表达自身最原始的冲动和感受，它是画者内心思想与情绪碰撞的火花，是一种情绪体验（图3-111）。

自由创意性色彩是纯粹自我精神意识的表现，也是对生活的观察与感悟。它是综合材料在创作中的应用，是各种材料的展示，是个性化艺术风格的探索（图3-112）。在创作过程中，画面会受材料的制约，学生采用新材料、新工艺时，需要将材料本身材质特性与画面完美结合，其解决问题过程就是坚持、耐心、艺德、意志的体现。

自由创意性色彩（微课）

自由创意性色彩（PPT）

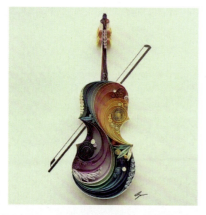

图3-111　综合材料应用——纸雕（一）

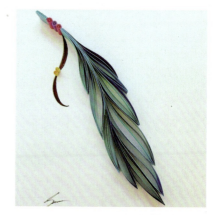

图3-112　综合材料应用——纸雕（二）

### 5.1　学习方法

在课堂上，可以自由涂抹色彩以抒胸臆，自由表现心灵的感受与直觉反应，努力探索西方前沿文化下的创作意识流。在自身创作的过程中，把各种意识因素融入作品，培养学生色彩的抽象概括力。要真正做到以画面为载体，表达生活感悟的目的。

要尝试新材料、新技法的应用，使作品引发强烈共鸣和具备极强视觉张力（图3-113）。

图3-113　学生作品　曲莹霞

## 5.2 观察方法

题材和主题创意是基础，一个创作画面需要高度的艺术概括和艺术品位，作品的形式美是形象斟酌与提炼、表现手法的个性化与多样化的体现。

## 5.3 构图

自由创意画面的题材和思想，是通过一定的视觉形象来表达的，在画面中，是各个纷杂物象的整合。构图对后期的形象和色彩具有限定作用，它设定了形象的基本特征，以及综合材料的应用可能。构图的基调决定了大部分色彩和形象的基调，从而决定了全画的基本艺术形式（图 3-114）。

图 3-114　综合材料画作

## 5.4 构形

如果运用了新材料、新工艺，在形象的处理上会有一定的局限性，要求形象有鲜明的层次感。如果是肌理效应，材料的形态与色彩相融合，体验肌理传达给观者的意味，会强化形体印象，在训练中使学生掌握表现技巧（图 3-115、图 3-116）。

图 3-115　综合材料画作（一）

图 3-116　综合材料画作（二）

## 5.5 构色

自由创意色彩中的色彩搭配，取决于作者的主观意识，它是对物象的主观感悟，包括色彩的形象、色彩的心理视觉感，明度、纯度、色相等因素的对比与调和。它同时会受材料的制约，材料本身具备的材质特性都会决定画面的氛围。可见，熟练应用新材料在画面表现中至关重要（图3-117、图3-118）。

图3-117　学生作品　刘宇航

图3-118　学生作品　谢雨

## 5.6 绘制步骤

实训目的：引导学生打破常规思维，利用自然物象结合自身视觉感悟或情感意识，使绘画状态进入意象构思，自由独立表达主题；促使学生用新奇大胆的手法发挥色彩的感染力，赋予色彩更丰富的意义。

训练内容：可以是眼前的静物指示性命题，也可以是无主题创意，只为追求某精神理念的色彩表现。

所需材料：画纸、报纸、水粉颜料、乳白胶、画报、纸壳、麻绳、卷纸等。

第一步：用铅笔起稿，构图，同时要考虑材料的应用限制。

图3-119　步骤1

单元三　设计色彩基础训练　087

自由创意性色彩步骤演示视频

第二步：观察物象组合，或根据图片表达创意，做好基底。

图 3-120　步骤 2

第三步：深化画面的形象节奏、色彩的表达方法、材料的工艺实施，注意空间层次和整体色调的协调。

图 3-121　步骤 3

第四步：进一步深化画面的形象节奏、色彩的表达方法、材料的工艺实施，注意空间层次和整体色调的协调。

图 3-122
步骤 4（最终完成图）

## 任务训练

1. 根据自身理解创作一幅自由创意性色彩画作,并通过老师点评、同学互评的方式归纳作品的不足和亮点。

2. 通过动手实践感受和欣赏他人作品的方式,了解绘画造型与艺术设计的关系,锻炼运用综合材料进行绘画和创新创意的能力。

教师点评:

这是一幅用纸绳、水粉相结合的综合材料作品。画者夸张人物形象、拉长人物比例,展现一个芭蕾舞演员的优美姿态。头部与裙摆运用白色纸绳点缀,使形象具有节奏变化,表现层次丰富,塑造形象饱满,整幅作品用色简洁,为简约之美的典范。

图3-123　学生作品　《舞蹈者》　李欣桧

教师点评:

画者运用卷纸、水粉色和乳胶创造了一幅风韵荷塘的幻境。画者没有借助写实手法描绘具象的荷塘,而是将自然物象进行从客观到主观的再现,依据心灵的直觉,通过直观的感性思维转换成"超然物外"的想象,寄寓了画者的审美倾向,体现了画者熟练运用综合材料的能力。

图3-124　学生作品　刘兰峰

单元三　设计色彩基础训练　089

教师点评：
　　本幅作品运用综合材料制作，在这里我们已经看不到自然色彩所附注的形象，它是以纯粹的精神理念为主导的抽象世界。画中多变的表现技法、丰富的肌理效果无疑都呈现了画者的思想跃动。

图3-125　学生作品　谢雨

教师点评：
　　用报纸代替色块，使画面从二维平面提升为三维空间。肌理的质感进一步提升了画面立体效果。背景用刷子描绘的笔触进行层次关系的梳理，构图整体松紧结合，色彩明度变幻得当，为整个画面提升了内涵。

图3-126　学生作品　宋振东

教师点评：
　　作为综合材料应用的一幅画作，它不仅仅停留在单纯地搜集材料和某种特定形象上，而是随意选取杂志中的一段放入画中，并通过手法使之与画面相协调，考验了作者对画面的把控能力。毫无疑问，这种方式有利于创新性思维的培养。

图3-127　学生作品　柴杰

教师点评：

这是一幅运用综合材料展示个性化绘画语言的佳作。画者自由表现自然物象，通过对花卉、树叶、肌理、材料的表达，运用强烈的色彩、丰富的技法，以散点布局形式着重刻画表现性感受及物象的整体氛围，塑造形象精彩、色彩交叠呼应、浪漫生动。

图 3-128　学生作品　《重叠》　李欣桧

教师点评：

这幅作品属于抽象性自由设计作品，完全脱离自然形象，注重形式甚于注重内容，运用独特的绘画语言来表现作者的生命体验，属于热抽象的一种表达方式即随意涂抹。

这种符号化、意象化的做法所要求的是作者对颜色的深层次感受，用有限颜色表现了无限可能。

图 3-129　学生作品　苑友

### 专题训练

1. 以"可爱的中国"为主题，进行自由创意性色彩专题训练，并通过教师点评、同学互评的方式归纳作品的不足和亮点。

2. 从红色文化、传统文化中汲取精神力量，通过色彩创新创意设计，以多种绘画形式表达对祖国的美好情感，培养学生优良的思想品质和人格。

红色文化资源色彩创意（PPT）

教师点评：

画中将故宫、戏曲人物肖像、毛笔、书法、吉祥图案、三星堆人物面具、象棋等代表中华文明的元素按节奏平铺在画面，画面采用散点式构图形式，运用具象平涂及点缀装饰线的手法创意画面，色彩浓郁、时空交错、层次分明、手法灵活。

**图 3-130　学生作品　《中华文明》　刘思言**

教师点评：

以中华传统文化戏曲人物为创意对象，运用水粉表达国画工笔人物，人物形象逼真、结构准确、层叠设色、晕染细腻。画面中灵动的人物扮相、缤纷的花海、舞动的蝴蝶，展现了画者的色彩语言能力，表现了中华国粹戏曲人物的魅力，表达了对中华优秀传统文化的热爱之情。

**图 3-131　学生作品　《国粹》　刘祉含**

教师点评：

以淡黄色艳阳天为背景，大红飘动的党旗、金灿灿的镰刀斧头的党徽、一艘摇动的红船、2个站岗中的人物，简洁明快的手法勾勒出鲜明的色彩特征及画面表现主题内涵，作品形象生动、精准的描绘与激情的笔触相结合，艺术感染力强。

**图 3-132　学生作品　《红船精神》　辛思航**

教师点评：
　　画者把目光聚焦在风格独特、精美绝伦的敦煌壁画上，飞天人物、凤凰、九色鹿、神奇的树木、云朵、山脉、画面色彩雅致和谐、线条流畅，内容丰富饱满。色彩借用敦煌壁画的用色特点，运用明暗对比的表现手法，色彩鲜明、搭配绚丽，具有浓郁的异域特征，视觉效果强烈。

**图 3-133　学生作品　《敦煌印象》　代佳欣**

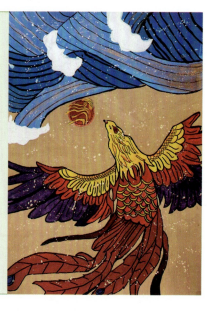

教师点评：
　　"凤凰"来自中国文化的重要元素，作为吉祥符号的瑞鸟形象，与天空、太阳、海浪交相呼应，画面形式感强烈，形象随手画来，明快流畅，其中蓝色海浪，大红、金黄、紫色的凤凰形成舞动的对比强烈的传统吉祥画面，祥瑞寓意扑面而来，寄托了画者美好的愿望。

**图 3-134　学生作品　《凤凰于飞》　陈艺源**

教师点评：
　　黄瓦红墙，雪中梅花，一幅典型的国画写意作品。中华民族传统的审美情趣，博大、清新、和谐、自然唯美。想象、夸张的手法传输着特别的美感和信息，节奏与韵律使真实的写实景色多了些情志，通过红、黄、绿设色使日常景色多了新意，画面造景别有一番心动的感觉。

**图 3-135　学生作品　《金瓦红墙》　赵浩童**

# UNIT FOUR
## 单元四 设计色彩创意实践

### 学习目标

1. 掌握色彩在室内外空间、视觉传达、服饰设计等领域的实践应用规律；了解色彩对人类造成的生理与心理影响。
2. 通过运用色彩的对比与调和，理解色彩的感知性，能熟练使用色彩的配色法则，并将这些方法和技能运用到实际产品或情境设计中。
3. 通过不同领域的创意色彩设计，培养学生感知美、创造美及设计色彩反思能力。

### 拓展目标

本单元是本书综合实践性最强的单元。希望同学们做到如下几点：

1. 学习完前三个单元的知识后，根据自身专业选择主攻的方向，领悟在相关专业领域运用设计色彩的技巧。
2. 结合本单元讲解的各专业实践技巧，积极参加设计比赛、相关专业项目，不断积累经验并总结归纳出自身设计色彩体系。

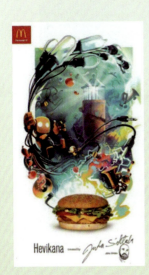  

**设计色彩创意实践**

## 任务 1　设计色彩实践应用规律

> **任务导读**
>
> 任务重点：通过专业设计中的实际案例，探讨色彩在生理及心理上对人的客观影响，提高对色彩的辨识力、象征力，注重情感等因素在专业设计中的应用。
>
> 任务难点：在实际案例中深度解析色彩应用原则及表现方法，把握色彩对比与调和的形式规律。

任何实践之前应该先了解其应用的规律。本任务通过色标归纳的方式，通过设计展现色彩的气氛、格调，从理论方面讲述色相变化引起的知觉、心理影响，来引导学生进行色彩的个性分析，形成个性化的色彩设计风格（图4-1）。

### 1.1　色彩的个性与冷暖属性

色彩的冷暖属性是人们的视觉心理效应。从生活经验可知，当人们看到色相环中红色到橘黄色的色彩时，人们会有温暖或前进的感觉（图4-2）。

图 4-1　色彩设计风格

看到绿蓝色到紫黑色时，人的心理感觉往往是冰冷的、无助的。这就是色彩带给人的冷暖属性（图4-3、表4-1）。

图 4-2　暖色系给人以膨胀感、前进感

图 4-3　冷色系给人以冰冷感和深邃感

**表 4-1　色彩个性特质对心理感受的影响**

| 色相（特征） | 加白 | 加黑 |
|---|---|---|
| 🔴 红色<br>刺激大、醒目、活跃、不安于现状、展现活力的地方可用红色装饰 | 🔴 红色<br>圆满、健康、愉快、甜蜜 | 🔴 红色<br>枯萎、固执 |
| 🟠 橙色<br>刺激度稍弱于红色，充满欢乐、火焰、光明、华丽的色彩、可提亮暗部区域 | 🟠 橙色<br>温馨、细嫩、暖和、柔润 | 🟠 橙色<br>沉着、安定、拘谨 |
| 🟡 黄色<br>最光亮、明度最高、贵重的色彩，温暖活泼的象征、黄色调的设计会给人快乐、健康的感觉 | 🟡 黄色<br>可爱、单薄、娇嫩 | 🟡 黄色<br>贫穷、没希望、陈旧 |
| 🌸 粉色<br>温润、有生机、浪漫 | 🌸 粉色<br>富有爱心、同情感 | 🌸 粉色<br>暗淡、失望 |
| 🟢 绿色<br>清新、有生命力、宁静的颜色，可打造舒适、安静的气氛 | 🟢 绿色<br>爽快、清淡、舒畅 | 🟢 绿色<br>安稳、沉默、腐朽 |
| 🔵 蓝色<br>冷静、智慧、深远、适合安静的人、是休憩和安逸的选择 | 🔵 蓝色<br>高雅、轻柔、伶俐 | 🔵 蓝色<br>奥秘、沉重、幽深、悲观 |
| 🟣 紫色<br>富有神秘感、充满异域色彩符合夸张和奢华的设计需求 | 🟣 紫色<br>女性化、娇媚、魅力、优美 | 🟣 紫色<br>虚伪、没有信心 |
| **白色与黑色**<br>明快、纯洁、朴素、正义感、神圣适合缔造质朴、纯粹的环境 | | |
| **灰色**<br>是沉稳、低调的色彩，中性色的色彩往往给人更大的自由空间，多用于留白 | | |

## 1.2 色彩设计的对比与调和

有颜色的地方就会有对比，色彩之间差别的大小，决定着对比的强弱。一个成功的色彩设计案例不是凭感觉而来的，而是精心经营的结果。色彩的搭配首先取决于色彩的冷暖对比认识。

### 1.2.1 冷暖对比

色彩的冷暖感觉差别为冷暖对比，如我们看到的室内家居呈现橙色、黄色系时会觉得温暖，看到蓝色、紫色系会觉得清凉（图4-4）。

### 1.2.2 面积对比

面积对比是指色彩在画面中所占的比例不同而引起的对比，特别是在室内外设计、摄影设计中，色彩面积的不同会改变装饰效果，带来不同的心理感受（图4-5）。

色彩的对比与调和（微课）

色彩的对比与调和（PPT）

图4-4　家居设计的冷暖对比

图4-5　色相面积对比效果

### 1.2.3 色相对比

以色相环为例，色相环中5度以内的对比称为同一色相对比，是一个颜色的明度、纯度的对比，属于弱对比；45度以内的称为类似色相对比，其特点为和谐、雅致而有变化；100度以外的称为对比色对比，其色彩鲜明、饱满；180度的颜色对比称补色对比，它是最强对比，较对比色对比更为强烈、丰富，但运用不当会不含蓄，显得过分刺激（图4-6）。

### 1.2.4 色彩调和

调和意味着一种秩序和平衡，灵活地使用同一色调和、近似色调和、对比色调和以及互补色调和会在视觉上营造更生动的效果。

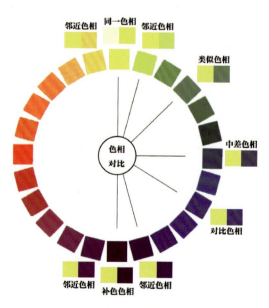

图4-6　色相对比

同一色调和，就是同一颜色加白而形成的色彩关系，通过细分色彩的饱和度和明度制造干净的色彩，以室内家居设计色彩为例，这样的配色会令室内有清爽、雅致的效果。例如色标中最淡的颜色就可以直接用在室内大面积的墙面和地面上（图4-7）。

在设计色彩中通常认为将类似色放在一起会很和谐。类似色调和是选择相近颜色时十分不错的方法，可以在同一个色调中制造丰富的质感和层次，但有时缺乏主体看点，这时可选择一小块对比色进行调配，提升色彩协调度（图4-8）。

在设计中，通过增加对比色亮点，如加入两种对比关系强烈的颜色以着重强调热烈的气氛，提升整体设计的活力，这种配色方式称为对比色调和（图4-9）。

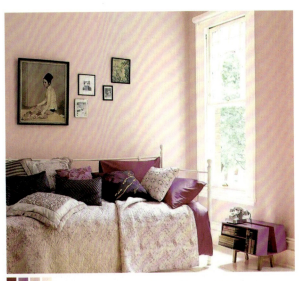

图4-7　室内设计中的同一色调和

图4-8　插画设计中的类似色调和

图4-9　包装设计中的对比色调和

类似色调和色彩训练（室外）

对比色调和色彩训练（室外）

互补色调和，是对比中最强烈的配色方式，甚至会出现刺激、不安、不适等感觉的配色方案。因而在实际应用中，往往采取降低某个颜色的明度、纯度，或调整面积等方式，舒缓刺激程度，让整个配色在矛盾中协调，使空间别具美感（图4-10）。

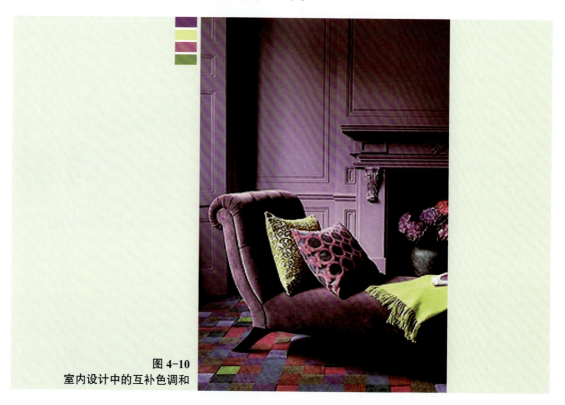

图4-10
室内设计中的互补色调和

## 1.3　色彩设计需考虑的其他因素

韵律感和节奏感：色彩的设计要有等量变化或起伏规律性变化，注意细节交替处。例如在米兰设计周上展示的创意吊灯，硅胶材质塑造的造型和柔和的色彩表现了光与音乐的节奏、韵律、平衡，共同谱写了一曲优美的旋律（图4-11、图4-12）。

图4-11　米兰设计周　吊灯《交响乐》（一）

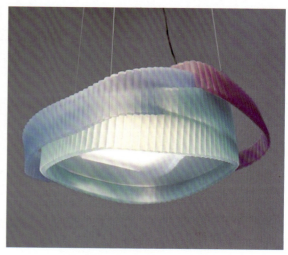

图4-12　米兰设计周　吊灯《交响乐》（二）

结合材料、造型：要考虑不同材质会有什么样的色彩效果，色彩与材料、造型一定要紧密结合。要充分利用材料的本色，使色彩更趋于本色（图4-13）。

地域、民族和气候条件：色彩设计要综合考虑设计需求，还要考虑地域、气候、民族的特征。以室内设计为例，当设计师理解所要表达的风格的人文环境特征后，才能创造出符合需求的设计方案（图4-14、图4-15）。

色彩在人们的心目中具有重要作用。不同的颜色会给人不同的感受，有些颜色会使人兴奋或欢快，还有些颜色会使人平静和放松，它往往是设计师的精神写照。总之，一名优秀的色彩设计师会从民族文化、使用环境等多方面因素来考虑设计色彩方案。同时，在不同专业设计领域中，设计色彩所发挥的作用和实践细节也各有不同。

图4-13　结合原木材料的设计

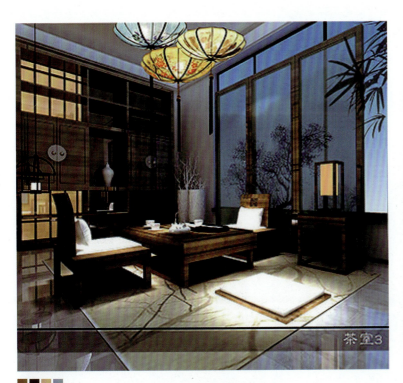

图4-14　新中式室内设计风格

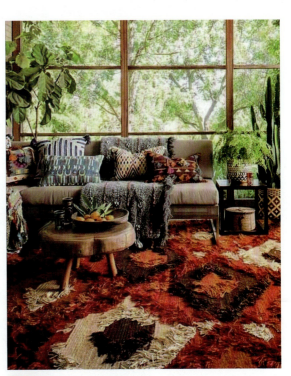

图4-15　色彩缤纷的波西来亚风格客厅

## 任务训练

通过以下的任务训练，解决色彩的实践应用问题。可以根据自身感兴趣的专业方向进行有选择的训练，甚至可以进行多个专业设计领域的尝试。

（1）选取自己感兴趣的专业设计领域进行色彩冷暖对比的训练（通过同学互评和老师点评相结合的方式，归纳自身不足，完善自身设计色彩体系）。

（2）设计一组中式风格的家居一角的色彩配色方案（可结合校企合作实践训练来更深入地掌握配色规律）。

### 任务实践训练之校企合作项目

**合作企业**：大连徽派建筑装饰工程有限公司

**总设计师**：原泉

**人物简介**：毕业于中央美术学院建筑学专业，大连徽派装饰设计工程有限公司设计总监，大连装饰协会室内设计分会副会长，国家级室内建筑师，高级工程师，辽宁轻工职业学院专业指导委员会专家。

**项目简介**：

该项目坐落于大连经济技术开发区亿峰8号别墅，设计面积总计2层650平方米。学生负责前期建筑测量工作以及软装色彩设计配套方案研讨，为总设计师提供色彩配置灵感，同时在项目中得到了室内软装设计色彩配置的实战经验（图4-16）。

整体环境设计遵循色彩协调的配色原理，大面积中性色的采用铺垫了高端的基调。藏蓝色和橘黄色形成色彩互补（图4-17、图4-18）。

室内功能空间书房冷暖配色训练

校企合作展示PPT
大连亿锋8号别墅设计

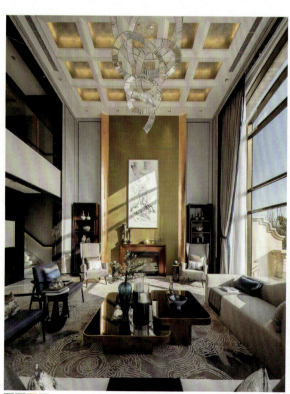

图 4-16　设计作品（一）

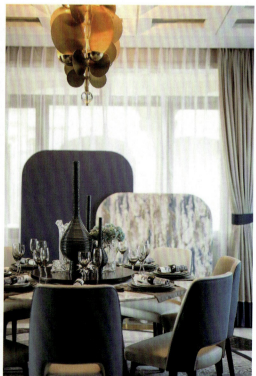

图 4-17　设计作品（二）

客厅作为室内空间中最主要的会客区域，是最重要的展示窗口，一套优秀的客厅软装配置会给来访客人准确地表现房间主人的底蕴与内涵。

大面积采用中性色作为主调，辅以蓝黄互补色的点缀，将稳重、轻奢的内涵娓娓道来，搭配高档的布艺家具体现出主人脱俗的气质与卓尔不群的审美观（图4-19～图4-21）。

图4-18 设计作品（三）

图4-19 设计作品（四）

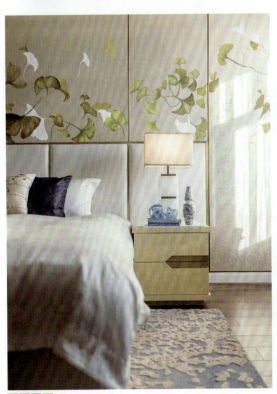

图4-20 设计作品（五）

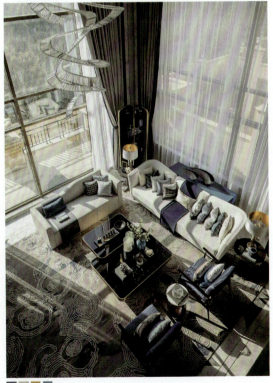

图4-21 设计作品（六）

## 任务 2　室内空间设计色彩

**任务导读**

任务重点：室内空间设计色彩的配置训练，运用色彩构建空间，解析空间色彩所带来的视觉效果，同时通过空间色彩创意，培养学生的环保意识及社会责任感。

任务难点：利用色彩的个性特征及应用规律，根据不同环境进行色彩的个性化体现。

一个合理的色彩空间设计，既可以有效拓展空间效果，又可以影响着人们的活动行为。室内空间设计色彩的配置由多个因素决定，通常要考虑使用功能的需要。在空间设计上，要注意大面积空间的主色调定位，如天花、地板、墙面的色彩，它们在整个空间中的比例是最大的，对空间视觉效果起着主导作用。在根据空间的功能配置设计色彩的同时，要注意生活色彩的应用（图4-22）。

成功的配色离不开色彩的性格和空间的使用功能，设计室内空间色彩是为了改变人们的生活方式和满足生活需求。色彩的性格与个人性格品质构建了室内色彩的定位（图4-23）。

室内空间设计色彩（微课）

室内空间设计色彩（PPT）

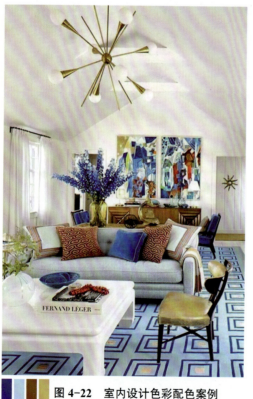

图4-22　室内设计色彩配色案例　　　　图4-23　家居空间色彩配色案例

### 2.1　客厅设计色彩

橙色、黄色给人快乐、明亮、舒适的感觉。研究表明，当人处在橙黄色的房间里时，更善于交流，思维更加活跃。客厅是与访客接触交流最多的地方，使用暖色系会增加友善的气氛（图4-24）。

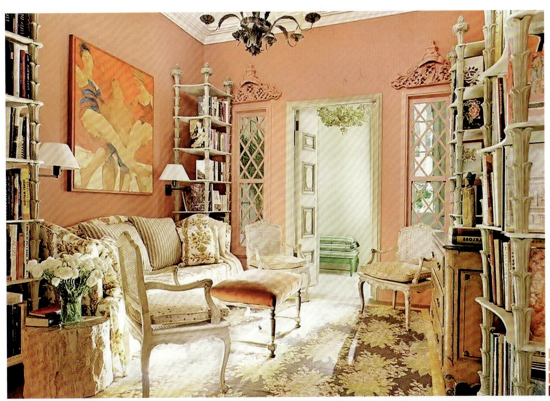

图 4-24　暖色系客厅空间

采用冷色调的颜色时，应该在空间内适当点缀一点儿暖色，如一盏灯、一把木质椅子，木质材料所流露出的暖色会使整个空间既高冷又有人情味，彰显主人的不凡格调（图 4-25）。

客厅空间如果采用冷色调，要注意冷色的纯度不要过高，以免将整体格局变得过于生硬冷冽，冷暖的纯度适当降低可以在不经意间体现出舒适感（图 4-26）。

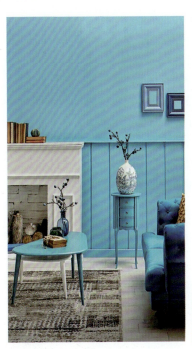

图 4-25　冷色系客厅空间（一）　　　　　图 4-26　冷色系客厅空间（二）

中性色的配色方案经常是通过纯度较低的颜色合理搭配，展现出一种落落大方和安静舒适的氛围。这类色相配色并没有明显的色系倾向，在平凡中彰显底蕴与内涵，深受高端人士的青睐（图4-27）。

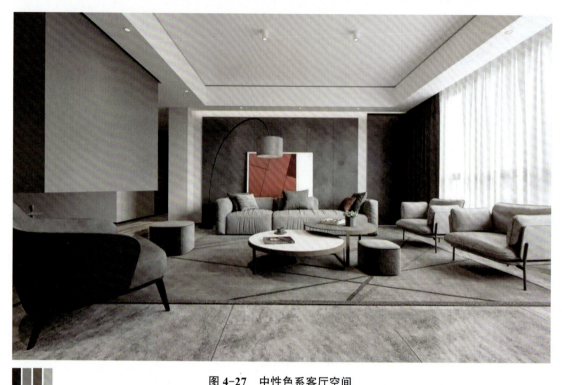

图4-27 中性色系客厅空间

## 2.2 卧室设计色彩

卧室作为休息区，低对比的柔和色系能让人感到平和、愉悦，其配色通常采用低纯度、高明度，可营造雅致放松的效果，也可根据个人习惯发挥特色。

橙色是最暖的颜色，会给人温暖安逸的气氛。可通过降低橙色的纯度来减少橙色带给人的兴奋感，让人在温暖的气氛里安眠，也可点缀白色和中性色来稀释橙色带来的兴奋感（图4-28）。

图4-28 暖色系卧室空间

冷绿色调的创意会给人带来无尽的舒适感，是自然休闲的配置方案。要注意降低纯度，减弱高彩度颜色带来的生硬感，同时搭配中性色系颜色，中和色调带来的冲突感。图中的案例就是舒适和简约共存的优秀案例（图4-29）。

在实际案例中，有时也可以使用冷蓝色调的配色方案，给人以高雅宁静的感受，与同类色相互搭配，辅以中性色的协调会形成脱俗且卓尔不凡的感觉，适合彰显男主人不羁但沉静的内心（图4-30）。

如果选用偏中性色的配色，米色、棕色和褐色是非常常用的选择，无论是日式榻榻米，还是慵懒的现代风格，都会给人一种沉静的厚重感，进入卧室就如时间都静止了一般，给人不一样的沉浸体验（图4-31）。

日常搭配时要注意，并非所有情况下米棕褐色都是适用的，要根据主人的需要和室内的其他家具风格进行搭配。

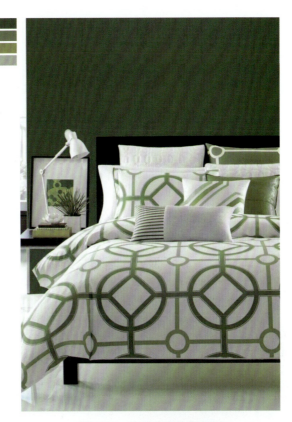

图4-29　冷绿色调卧室空间

图4-30　冷蓝色调卧室空间

图4-31　中性色系卧室空间

## 2.3 餐厅设计色彩

餐厅的主要功能是饮食，同时是一家人聚在一起最重要的社交场所，暖色不仅可以刺激人的食欲，而且有促进沟通活跃、思维的作用。餐厅可以使用高明度、色彩活泼的颜色营造欢乐舒适的进餐环境。随着社会发展，部分年轻人更喜欢多彩的配色选择（图4-32）。

黑白简约的配色极具时尚美感，随着城市化的推进，现代都市年轻人普遍具有时尚审美观，黑白搭配展现的时尚格调也逐渐受到部分时尚人士的青睐。同时，部分商务人士对简洁的黑白配色同样有较高的认可度（图4-33）。

当以上两种配色无法满足搭配需求时，可以试试低纯度高明度的单色系搭配，它会给人呈现别样的光洁感，特别适合展现舒适的简约风格，同时体现了主人亲近自然、随性平和的性格特质（图4-34）。

餐厅空间色彩配置训练视频（暖色系）

餐厅空间色彩配置训练视频（冷色系）

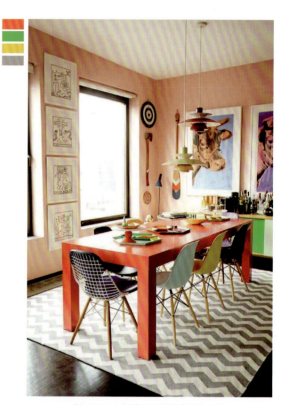

图4-32 暖色系多彩餐厅空间

图4-33 黑白配色舒适餐厅空间

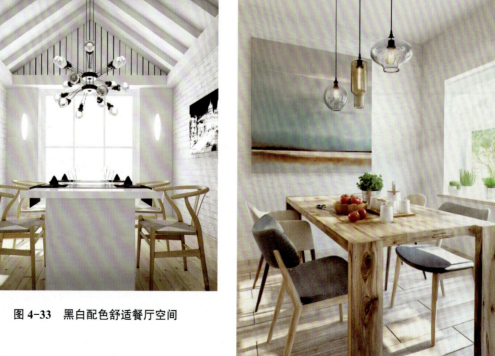

图4-34 单色系配色呈现自然美感餐厅空间

## 2.4 厨房设计色彩

厨房设计中，暖色系依然是主流。因为厨房和餐厅衔接，所以部分厨房延续了餐厅的暖色调风格。在色调搭配上要注意采用适当比例的对比色，不要让色调失衡。

在图中，蓝色对整体空间进行了分割，地面上用了最大面积的蓝色，墙上的蓝色花纹，逐渐将空间分出三个层次，这也是一种设色应用技巧（图4-35）。

冷色系的配色多用于面积较大的厨房，以呈现一种现代感、高品位效果。

当大面积黑色出现时，会给人沉稳凝重的感受，搭配白色的案台和金色的水龙头，会给人高雅的精致感受，这种配色深受高端人士的青睐，通过颜色搭配可以体现整体空间的卓尔不凡和尊贵感（图4-36）。

## 2.5 办公空间设计色彩

公共空间的设计色彩要比家居色彩更简洁、单纯，其设计要点在于同一造型的反复出现。色彩取决于大面积的天花板、地面、墙面。色彩通常以洁净、明快为主，穿插中性色系调和（图4-37）。

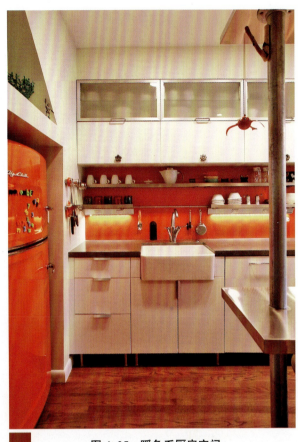

图 4-35 暖色系厨房空间

图 4-36 黑白配色高端厨房空间

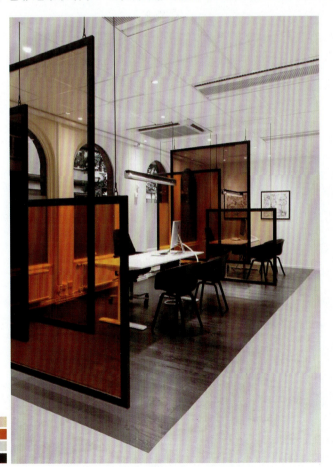

图 4-37 同一造型反复出现营造秩序感

公共空间冷暖色调色块配置训练视频

## 任务训练

通过大量的实践练习，掌握色彩配色规律，在练习过程中准确定位纷繁色彩系统中的用色限度与取舍，在把握基本的色彩规律的同时进行色彩协调下的不同风格表现。

（1）根据不同装修风格和特点，提供客厅功能空间一角的色彩设计方案。

（2）根据不同装修风格和特点，提供书房、卧室功能空间一角的色彩设计方案。

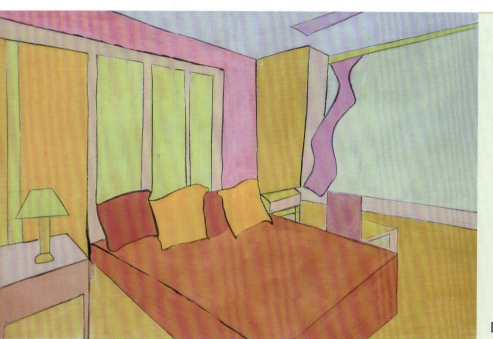

教师点评：

本幅画面展现的是卧室一角，尽情展现了暖色搭配：大面积偏赭石色暖色调的地板、明黄色床头背景墙，搭配暖色系的洋红窗帘，使卧室给人暖意融融的心理感受，使整个画面处于和谐的状态。

图 4-38　学生作品　刘闯

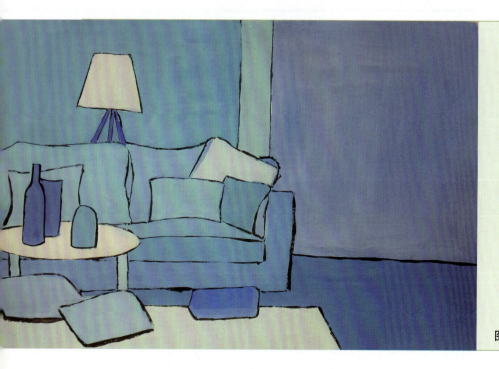

教师点评：

本作品将客厅空间一角展现给我们：冷色系的墙面、冷色系的沙发，呈现沉稳大气的冷色系配色。蓝紫色的墙面、地面、沙发，通过同类色的对比，表现了丰富的色彩布局，并以白色地灯、茶几作为亮色，提亮蓝色系，整个配色符合客厅应有的功能需求。

图 4-39　学生作品　屈莹霞

单元四　设计色彩创意实践　109

图 4-40　学生作品　任国梁

教师点评：

　　这是客厅一角的家居配色：蓝色的背景墙面衬托红色的沙发，褐黄色地面属于比较沉稳的颜色，装饰花瓶活跃了画面气氛，增添了配色活力。

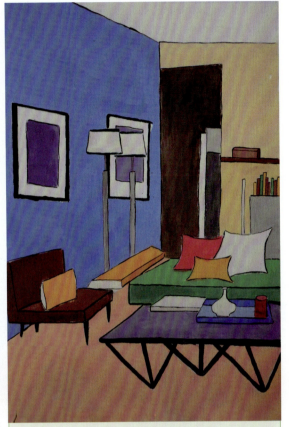

图 4-41　学生作品　谢雨

教师点评：

　　多种彩色的运用为整个画面增添了春天的活力，可以看出画者深谙色彩的运用道理，可以将各种色彩游刃有余地搭配，营造一个充满活力的客厅空间。

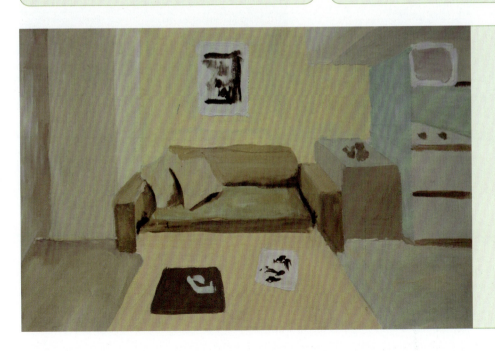

教师点评：

　　米色充满了柔和、温馨的气息，属于中性色配色。相对来说，米色的普适性是最强的，既可以和任何颜色搭配，也可以单独撑起场面。

　　画者很巧妙地点缀了一些重色，使整个画面不至于非常飘浮。

图 4-42　学生作品　马逢泽

教师点评：

黑色沙发，灰色的角柜，米色的墙壁，将一个单身青年公寓的精致一角展现了出来。同时，通过配色我们仿佛可以预测主人是一个精明强干的商务型单身男青年。

图4-43 学生作品 王禹

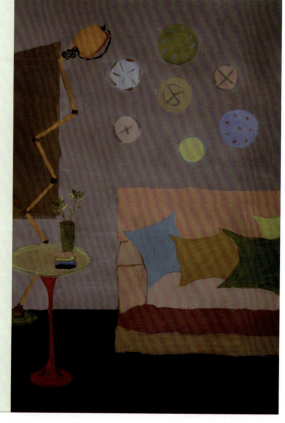

教师点评：

这幅作品运用了多彩的颜色，色调雅致而有品位，符合实际生活空间的审美定位。

低饱和度、不同类似色纯度的饰品搭配增加了家装的现代感。

图4-44 学生作品 刘兰峰

## 任务 3　室外空间设计色彩

### 任务导读

任务重点：以建筑、景观色彩为研究主体，充分了解国内外优秀建筑与空间的范例，通过实践掌握其多维空间的用色规律。

任务难点：掌握不同国家、不同民族、不同时代的建筑经典作品，仔细研习其色彩构成，熟知其文化气质的内涵。

色彩是建筑、景观形式美的重要因素。在现代建筑中通常使用的是建筑材料本色或涂料颜色。色彩作为建筑环境的一部分，是建筑艺术氛围的铺垫（图4-45）。

当然，室外设计色彩离不开景观设计。色彩在室外景观设计中，作为一种视觉符号来运用，作为表示区分的手段来传达，具有色彩调节及色彩联想引发的文化象征的功能（图4-46）。

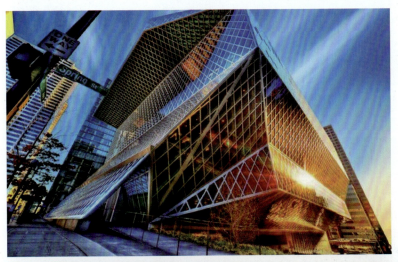

图 4-45
西雅图现代建筑

室外空间设计色彩（微课）

室外空间设计色彩（PPT）

图 4-46
景观植物划分区域功能

## 3.1 园林景观色彩

园林景观色彩是城市审美和使用功能的重要体现，色彩设计的常见形式主要有暖色系表现，如红、橙、黄的花卉，通常会引起人们的注意，使人感到欢快、兴奋，通常在城市中心、街道两旁作为布景（图4-47）。

图4-47 城市道路林荫景观

园林景观色彩训练视频

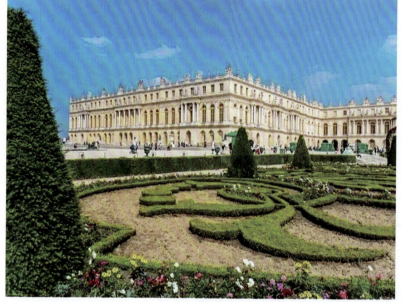

景观色彩多呈现冷色调为主的大面积表达，冷色调多以绿色、墨绿的松树类为主，一般应用在庄重肃穆的地方。但城市园林的色彩设计多以混搭的方式进行，配以时令花卉，以季节因素考虑搭配（图4-48）。

图4-48 法国凡尔赛宫

园林景观的色彩配置，不同的季节有不同的特征，春季多以各色花卉的暖色系为主点缀园林景观，夏季以绿色植物为主，秋季以灌木、冷杉等观赏性植物为主。在设计时，常常要考虑色块的排列和面积，注意分区和花季的交替显现（图4-49）。

图4-49 美国中央公园景观

## 3.2 室外建筑色彩

建筑色彩是建筑外观的装饰，无论是单体建筑还是群体建筑的色彩搭配，都会根据建筑结构及建筑材料来寻求协调统一（图4-50）。

色彩在建筑中既可以与地面、植物、天空背景融为一体，也可以独立出来形成个性。建筑色彩的多彩姿态带给人愉悦的视觉感受。建筑色彩除了具有本身的特色外，还代表了民族文化的内涵和国家的文化传承（图4-51）。

柯布西耶设计的马赛公寓，在不同单元之间的隔墙上涂抹了鲜艳色彩，这些高饱和度的红、黄、蓝等原色为建筑增添了个性化的色彩（图4-52、图4-53）。

古典建筑：在中国古代的宫廷建筑中多注重雕饰、彩绘，色彩鲜明夺目。黄色、土红色、绿色经常用于宫殿、庙宇、王府，色彩艳丽庄重对比强烈（图4-54）。

室外建筑色彩训练视频

图4-50　建筑的色彩表达

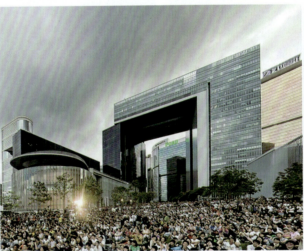

图4-51　香港特别行政区政府总部办公大楼

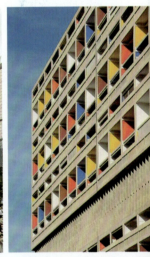

图4-52　马赛公寓（一）

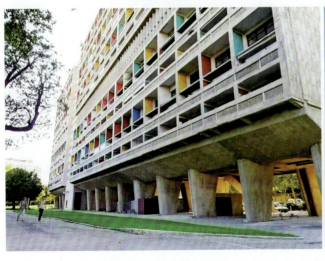

图4-53　马赛公寓（二）

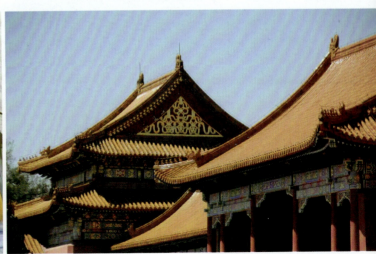

图4-54　故宫建筑

传统民居受到多种客观因素的制约，较多为灰瓦白墙、原木本色，整体色彩朴素但独具匠心（图4-55）。

城市中的居住建筑：目前大多采用高明度、低彩度、偏暖的颜色，这样的颜色能给人带来温暖、明亮、轻松、愉悦的视觉心理感受（图4-56）。

办公建筑：为了营造理智、冷静、高效的工作氛围，建筑色彩多采用中性或偏冷的颜色，如白色、淡蓝、浅灰、灰绿等色系。所以，建筑色彩的情感象征来自它的使用功能（图4-57）。

图4-55　福州传统民居　　　　　　　图4-56　法国云端公寓　　　　　　图4-57　办公建筑

## 任务训练

通过以下任务实践训练，解决如何进行室外空间色彩配置的问题，同学们应该多参加设计类相关公益活动、设计类比赛以及校企合作实践项目：

（1）描绘出不同季节里城市某一角落的景观色彩变化。

（2）在公共空间的写字楼、公园、步行商业街、居民楼中，选择一个建筑外观进行色彩设计训练。

单元四　设计色彩创意实践　115

## 任务 4　视觉传达色彩

**任务导读**

任务重点：通过学习视觉传达设计色彩，掌握在平面设计、服饰设计的色彩规律，发掘色彩知觉、感觉在视觉信息传达中的作用，培养学生感知美、创造美及设计色彩实践应用的反思能力。

任务难点：在对色彩感知进行深入理解的同时，进入设计应用状态，把设计所带来的视觉冲击力有效地转化到产品设计中。

视觉传达就是通过视觉符号进行信息传达，通过视觉形象、媒介传递视觉感知的设计。它是一个把理念视觉化、形象化、信息化的过程，使读者能够迅速接受形象带来的信息。

设计的三要素包括文字、图形、色彩，一个色彩运用合理的设计会抓住消费者的视线，引起消费者的购买欲，运用好色彩所具有的生理、心理特征，是视觉传达的成功所在。

### 4.1　色彩的情感表现

色彩对人的精神影响是客观存在的，色彩的知觉、象征力及情感表达都会引起生理感觉。本任务旨在提高学生对色彩情感内涵、色彩与时间、味觉、听觉、嗅觉等关系的认识，提高色彩敏感度，提升感觉系统抽象表现的能力（图4-58）。

图 4-58　喜怒哀乐表情

视觉传达设计色彩（PPT）

色彩的心理感受（微课）

### 4.2　色彩的心理感受

要运用色彩的抽象、意象语言表达情感，激发想象力，拓展同学们的感觉与情感的认同训练。

#### 4.2.1　色彩的感觉

人对色彩的生理反应是人类的感知共性。犹如冷暖色调一样，情绪的波动会直接反映在人的"脸色"上，如面色铁青，红光满面等，通过图片引导同学们体会色彩感觉，分析色彩与表情的关系（图4-59、图4-60）。

色彩的心理感受（PPT）

图 4-59　快乐

图 4-60　哀伤

色彩的情感表现训练视频（喜怒哀乐）

### 4.2.2 色彩的知觉

通过图片,感受在不同明度、纯度、色相变化下呈现出的画面会给人带来怎样的刺激与情绪感受(图4-61、图4-62)。

图 4-61　华丽　　　　　　　　　　　　　　　图 4-62　朴素

### 4.2.3 色彩的触觉

色彩之所以能给人不同的触觉感受,是因为通过视觉刺激可以引发心理暗示,进而让观者产生幻觉。技巧高明的画者可以脱离刻画物象的桎梏,通过单纯的色彩搭配来形成这种暗示。

"坚硬的岩石""柔软的蒿草"当读到这些文字的时候,第一时间想到的是什么?是阴沉晦暗的石砾,还有明亮淡黄的草絮。这说明触觉一直伴随着视觉而存在,同理可证,通过巧妙的色彩搭配可以强化观者的触觉倾向(图4-63、图4-64)。

图 4-63　坚硬冰冷的岩石　　　　　　　　　　图 4-64　柔软温暖的蒿草

### 4.2.4 色彩的味觉

色彩的知觉感受中，味觉是与大众息息相关的。广告中麻辣的四川火锅、酸酸的青柠檬、甜甜的冰激凌，仅仅通过屏幕上的视觉刺激就已经让电视屏幕前的观众感同身受了。正因如此，学生们更应该熟练地掌握这种色彩传达技巧（图4-65）。

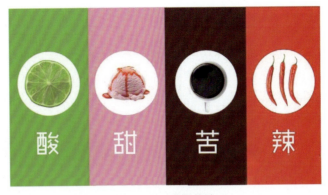

图4-65 酸甜苦辣

色彩的味觉表现训练视频（酸甜苦辣）

### 4.2.5 色彩的时间变换

春去秋来，四季的枯荣变化最能体现时间的流逝。春之绿，夏之茂，秋之黄，冬之蓝，四季变化同样伴随着色彩变化，学生可通过感受四季的色彩表达进而深入思考色彩与时间之间千丝万缕的联系（图4-66）。

图4-66 春夏秋冬

### 4.2.6 色彩的听觉

视觉与听觉紧密联系，眼睛不仅具有观看的能力，也具有"倾听"的功能。许多艺术家都具有"色彩听觉"的能力。这种视觉听觉耦合的情况，被称为"通感"。学生们可以通过观赏名作，来感受二维画面带来的听觉感受（图4-67）。

色彩的时间表现训练视频（春夏秋冬）

图4-67 康定斯基作品《构图八号》

色彩的听觉表现训练视频（舒缓急切 悦耳动听）

## 4.3 广告设计色彩

平面广告设计成功的表现之一就是色彩的搭配,色彩的表现有无限可能,色彩犹如点睛之笔,成为广告艺术的重要元素。它是一切设计的基础,广告的色彩都在图形和二维平面状态下呈现,要重视色彩在平面设计中的应用方法和配色规律,理解简洁设计的视觉效果(图4-68、图4-69)。

图4-68　猜一猜广告的含义(一)

图4-69　猜一猜广告的含义(二)

## 4.4 产品设计色彩

产品设计的特点是立体化,在产品上要以设计色彩为主要对象,了解色彩在实用产品中的功能,利用真实的项目或产品设计图来强调色彩的表现力,培养创新的设计能力(图4-70、图4-71)。

图4-70　学生作品　《春夏秋冬钥匙链》　高佳钰

图4-71　学生作品　孙博文

## 4.5 服装服饰设计色彩

每一种颜色都会给人带来不同的感觉,服装服饰作为行走的视觉艺术,是最为常见的色彩设计形式之一。色彩、款式、材质是服装设计的三大要素,服饰色彩更是代表了它的情感和意义,兼具实用性、装饰性以及社会属性,要在掌握配色技巧以及色彩视觉规律和错觉规律的同时,突出服饰色彩的实用性、生活性、个性化(图4-72)。

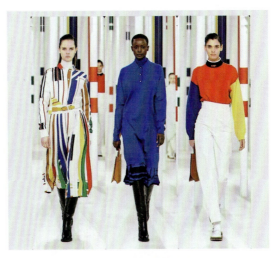

图 4-72 服饰色彩

### 4.5.1 服饰色彩与人的体型关系

服饰色彩的应用要从实际出发,人的体型要求会限定色彩表达。在表现色彩时,通常高胖体型的人要避免采用高明度浅色系、高纯度高饱和的色彩,如白色、明黄、高纯度的大红等色相,应使用整体感觉色差小、表现收缩感的统一色相。相反,体型瘦小的人应采用高明度的亮色,调整整体比例,增加扩张感,以符合视觉审美。

### 4.5.2 服饰色彩与人的社会属性的功能关系

色彩的配置要与不同人群的职业、年龄、性别相关联。色彩心理对不同年龄、职业、性别的人有针对性要求。例如,儿童服装的色彩要求通常是明快、活泼、高明度、高纯度加白色系的色彩,以适应孩子天真、活泼的天性(图4-73)。

成年人着装配色通常与担当的职业相关,日常上班族适合白色、灰色、黑色等高明度、低彩度的配色以显示专业性,不宜穿着高彩度的服饰(图4-74)。

图 4-73 童装

图 4-74 西服

服装服饰设计色彩配色训练视频(粉蓝调)

### 4.5.3 流行色趋势

实质上，流行色是被制造出来的。TCCA、CMG、ICA等几个重要的流行色组织，邀请各国相关行业的大公司参与，通过委员会开会讨论的方法，来指定并发布未来1~3年的颜色趋势。参加制定者要综合考虑时尚之外的诸多因素，比如时事，比如新的印染技术等（图4-75、图4-76）。

服装服饰设计色彩配色训练视频（暖色调-黄红）

图4-75　2021年潘通发布的流行色：明亮黄和极致灰

图4-76　2020年潘通发布的流行色经典蓝

当今，流行色应用范围最广的是纺织服饰行业。作为行走的视觉艺术，流行色就是最直观的绚丽体验，结合服装的面料、款式构成了服饰之美。

一个流行色从发布到推广需要几个月的时间。它会较早地出现在一些消费水平很高的城市及时尚圈的发布会场。近年来中国的城市化进程使人均消费水准及审美水平快速提升，通过对流行色的

熟练掌握，可以使服饰色彩设计与国际接轨，从而使配色得心应手。

流行色款式设计、色彩搭配及选材不仅要彰显独特的气质和品位，更要以潮流、创新及多元化为前提，将简约、个性、绚丽多彩融为一体。缤纷华丽、简约大方皆为经典，要善于把握每一季的流行色彩，在服饰色彩设计中引领时尚潮流。

## 任务训练

通过大量的任务实践训练来掌握设计色彩在各类专业设计领域中的应用技巧，具备通过色彩来展现情感的表现能力。

（1）自行选取感觉、知觉、触觉、味觉、听觉以及时间变换以上六种方式中的几种，形成一幅画面，要求观者能对画面引起心理共鸣。

（2）展示优秀国内外广告设计、产品设计作品，体会色彩的心理及生理感受在设计中的应用。

图 4-77　学生作品　崔佳莹

# 参考文献

[1] 张来源,陈蔼,陈栩媛. 设计色彩[M]. 北京:高等教育出版社,2016.
[2] 林家阳,鲍峰,张奇开. 设计色彩[M]. 北京:高等教育出版社,2005.
[3] 肖虎,吴良勇,范明亮. 设计色彩[M]. 北京:中国传媒大学出版社,2010.
[4] 赵云川,安佳. 色彩归纳写生教程[M]. 沈阳:辽宁美术出版社,2000.
[5] 王珉. 色彩·创意·设计·表现[M]. 北京:高等教育出版社,2011.
[6] 陈希文,路南,陈蒙. 设计基础+设计归纳训练[M]. 沈阳:辽宁美术出版社,2015.
[7] 冯健亲,邬烈炎,张连生,等. 色彩·理论·实践·研究[M]. 南京:江苏美术出版社,2008.
[8] 苏米. 专业设计配色完全手册[M]. 南昌:江西美术出版社,2007.
[9] [英]苏西·夏兹阿里. 室内设计配色全攻略[M]. 黄舒梅,高海军,译. 北京:中国青年出版社,2008.
[10] [美]蒂娜·萨顿,[美]布莱德·M·惠兰. 国际色彩设计搭配宝典[M]. 韩侃元,杨美艳,译. 北京:中国纺织出版社,2015.
[11] 赵国志. 色彩构成[M]. 沈阳:辽宁美术出版社,1989.
[12] 崔勇,杜静芬. 艺术设计创意思维[M]. 2版. 北京:清华大学出版社,2016.
[13] 王永春,于军. 色彩构成[M]. 沈阳:辽宁美术出版社,2005.
[14] [美]达琳·奥利维亚·麦克罗伊,[美]桑多拉·杜兰·威尔逊. 绘画艺术工作室:45个材料混搭的创意金点子[M]. 卢美辰,译. 上海:上海人民出版社,2017.
[15] 单汝忠,钱芳兵. 设计色彩[M]. 北京:中国水利水电出版社,2012.